Stiftung Denkmal für die ermordeten Juden Europas (Hrsg.)

Denkmal für die ermordeten Juden Europas
ORT DER INFORMATION

Mit einem Überblick zu Gedenkzeichen und historischen Informationen in der näheren Umgebung

Deutscher Kunstverlag Berlin München

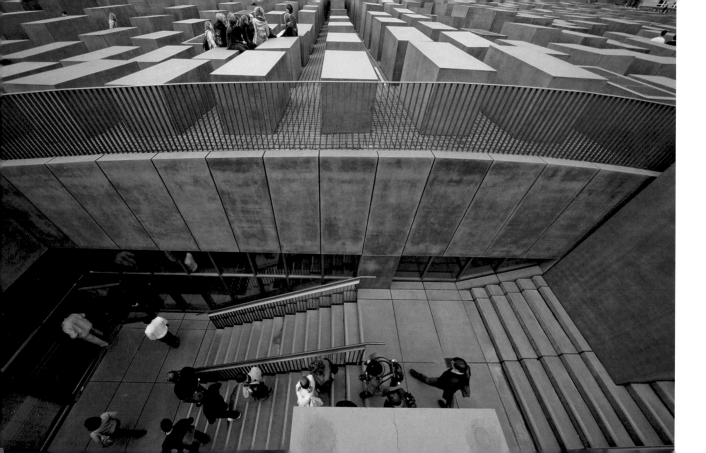

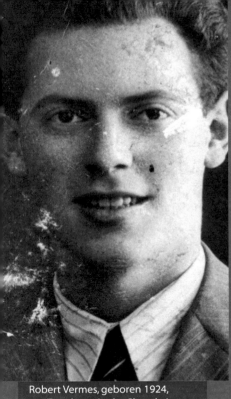

Robert Vermes, geboren 1924, aus Topolcany in der Slowakei. Am 27. März 1942 verhaftet, in das Konzentrationslager Majdanek deportiert und dort ermordet.

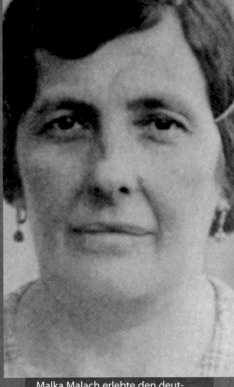

Malka Malach erlebte den deutschen Einmarsch 1939 in Dąbrowa Gornicza, Polen. Die genauen Umstände ihres gewaltsamen Todes sind nicht bekannt.

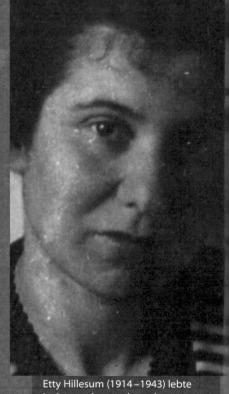

Etty Hillesum (1914–1943) lebte in Amsterdam und wurde am 7. September 1943 mit ihrer Familie vom Durchgangslager Westerbork nach Auschwitz deportiert.

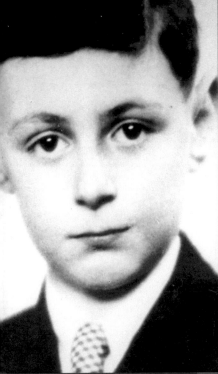

Zdenek Konas aus Prag, am 8. Juli 1943, mit elf Jahren, nach Theresienstadt und am 6. September 1943 von dort nach Auschwitz deportiert. Verschollen.

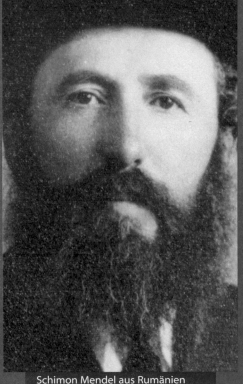

Schimon Mendel aus Rumänien wurde 1944 im Alter von 59 Jahren nach Auschwitz deportiert und dort ermordet.

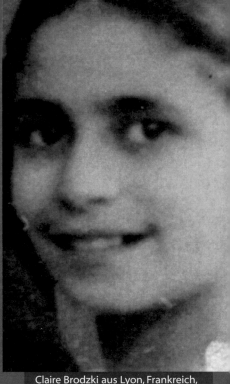

Claire Brodzki aus Lyon, Frankreich, überlebte die Deportation nach Auschwitz, starb jedoch wenige Monate nach der Befreiung des Lagers am 20. Juni 1945.

DAS DENKMAL IN BERLIN

»Wir sind ganz zufällig hier vorbeigekommen, wir wussten gar nicht, was das hier ist.«

Auf halber Strecke zwischen der Geschäftigkeit rund um den Potsdamer Platz und der Strenge des Pariser Platzes mit dem Brandenburger Tor sowie seinen klassizistisch nachempfundenen Bank- und Kulturbauten, bleibt der Blick an einer riesigen Fläche hängen. Zwei Fußballfelder groß. Gegenüber liegt der Tiergarten, der größte Stadtpark Berlins; ganz in der Nähe das politische Zentrum des wiedervereinigten Deutschland mit Kanzleramt und Reichstagsgebäude. 2.711 Betonblöcke ohne Inschrift und der unterirdisch angelegte Ort der Information bilden das Denkmal für die ermordeten Juden Europas, von einer Bürgerinitiative angeregt, vom Deutschen Bundestag 1999 beschlossen und vom Staat finanziert.

»Toller Effekt, ein bisschen wie ein Labyrinth oder ein Irrgarten. Aber was hat das mit dem Holocaust zu tun?«

Keiner der grauen Quader in rechtwinkliger Anordnung – nach griechischen Grabsäulen Stelen genannt – ist wie der andere, sie unterscheiden sich in ihrer Höhe und Neigung. Je nach Jahreszeit, Tageszeit und Lichteinfall schimmern die von der Sonne beschienenen Steinflächen silbern, bläulich oder leicht orange; bei Regen oder Nebel sieht man eigentümliche Effekte des abperlenden Wassers an den Flanken der Blöcke; bei Schnee bilden sich kurios gegeneinander gekippte Schneekissen auf dem Beton.

»Sollen das Grabsteine sein? Oder eine menschenleere Stadt? Oder vielleicht sogar lange Reihen von Güterwaggons, bereit zur Deportation?«

Die Gänge sind nicht breit genug, um nebeneinander gehen zu können, biegt der Begleiter nur ein einziges Mal ab, hat man ihn schon verloren. In der Mitte des Stelenfeldes ist es deutlich kälter als an den Rändern oder außerhalb. Die umgebende Stadt tritt zurück, Blick- und Hörkontakt gibt es nur noch an Gangkreuzungen. Gelegentlich erschrickt man, wenn plötzlich andere Besucher auftauchen und man den Zusammenstoß gerade noch vermeiden kann.

»Man fühlt sich total unsicher und alleine da drin, alles ist gedämpft und zurückgedrängt, ich fand es etwas gruselig.«

Die Teilnehmer von Gruppenführungen tauschen hitzig ihre Eindrücke aus. Auf einzelnen Blöcken stehen Besucher mit ihren Kameras. Kinder spielen Fangen in den Gängen. Touristen sitzen auf den niedrigen Quadern am Rand, ruhen sich aus, blättern in ihren Reiseführern.

»Das geht doch nicht, wie kann es sein, dass denen keiner etwas sagt? Das ist doch eine Gedenkstätte hier!«

Etliche Reisebusse fahren vorbei oder parken am Rand. Im Hintergrund Souvenirstände und Imbissbuden. Eine Schlange von Menschen an einer Treppe, ganz am Rand des Stelenfeldes; Sprachgewirr, aus dem man Deutsch, Englisch, Polnisch, Spanisch und Niederländisch heraushört. Ein Mitarbeiter überreicht ein Faltblatt zum Denkmal für die ermor-

deten Juden Europas und lädt zum Besuch der Ausstellung im Ort der Information ein. Der Eintritt ist frei; unten angekommen, folgt eine Sicherheitskontrolle. Wendet man sich dann den Ausstellungsräumen zu, fällt der Blick auf ein Zitat des Auschwitz-Überlebenden Primo Levi: »Es ist geschehen, und folglich kann es wieder geschehen: darin liegt der Kern dessen, was wir zu sagen haben« und auf sechs großformatige Porträts: Malka Malach aus Polen, Etty Hillesum aus den Niederlanden, Claire Brodzki aus Frankreich, Schimon Mendel aus Rumänien, Robert Vermes aus der Slowakei und Zdenek Konas aus dem heutigen Tschechien. Der Holocaust hat plötzlich Gesichter, Namen und Schicksale. In den einzelnen Räumen findet sich dann auch das Stelenfeld wieder – als mehrfach geschwungene Kassettendecke oder beleuchtete Glasplatten. Am Ende des Rundgangs verlässt man »the Ort«, wie selbst der amerikanische Architekt Peter Eisenman sein Bauwerk nennt, über eine Treppe und ist wieder im Stelenfeld. Spätestens jetzt löst sich das anfängliche Befremden über die eigentümliche Architektur. Irgendetwas hat sich verändert.

DISKUSSION UND GESCHICHTE DES STANDORTS

Seit Mai 2005 prägt das Stelenfeld des Denkmals für die ermordeten Juden Europas mit seinen 2.711 Betonquadern das Zentrum der deutschen Hauptstadt in einer Selbstverständlichkeit, als wäre es schon immer dort gewesen. Fast vergessen sind die jahrelangen Debatten um das Ob, Wie und die Frage der Widmung eines solchen nationalen Denkmals in den 1990er-Jahren.

Den Anstoß zu diesem Vorhaben gab 1988 eine Gruppe von engagierten Bürgern um den Historiker Eberhard Jäckel und die Publizistin Lea Rosh. Dem Förderkreis Denkmal für die ermordeten Juden Europas e.V. gelang es in den folgenden Jahren, große Teile der Öffentlichkeit für die Verwirklichung seines Vorhabens zu gewinnen. Das Mahnmal sollte ursprünglich auf dem Gelände des früheren SS-Reichssicherheitshauptamtes an der Prinz-Albrecht-Straße (heute: Niederkirchnerstraße) gebaut werden. Erst nach dem Fall der Berliner Mauer und dem Abbau der Grenzanlagen der DDR 1989/90 kam die Idee auf, das Denkmal auf der freigewordenen Brachfläche zwischen Behren- und Voßstraße – in Nähe der früheren Reichskanzlei Adolf Hitlers und des »Führerbunkers« – zu errichten. Im Frühjahr 1992 einigten sich das Bundesministerium des Innern, die Berliner Senatskulturverwaltung und der Förderkreis auf diesen Standort.

Das etwa 19.000 Quadratmeter große Gelände des Denkmals befindet sich am Rande des Großen Tiergartens und gehörte bis 1945 zu den Ministergärten. Dieses Gebiet entstand ab 1688 als dritte barocke Erweiterung des mittelalterlichen Berlin. Seine Hauptachse wurde die ab 1732 angelegte Wilhelmstraße. Damals entstanden in diesem Abschnitt der Wilhelmstraße sieben Palais bzw. palaisartige Wohngebäude, zu denen jeweils ein streifenförmiger Garten gehörte. Im Laufe des 19. Jahrhunderts siedelten sich dort staatliche

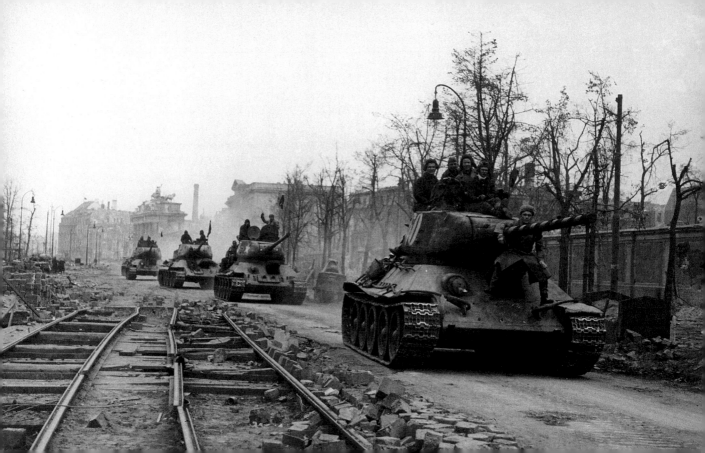

Instanzen und Ministerien Preußens, später des Deutschen Reiches, an: Die Wilhelmstraße avancierte zur preußisch-deutschen Machtzentrale, und die hinter den Gebäuden gelegenen Grundstücke wurden zu Ministergärten. Auf dem heutigen Denkmalgelände befanden sich einst die Gärten der Anwesen Wilhelmstraße 72 und 73.

Das mehrfach umgebaute Gebäude und das Grundstück Wilhelmstraße 72 gehörten zunächst Gerichtspräsident Hans Christoph von Görne, kamen Anfang des 19. Jahrhunderts in den Besitz des Preußischen Königs, bis der Staat sie 1919 aus dem Besitz der Hohenzollern erwarb. Im Jahr darauf zog hier das neugegründete Reichsernährungsministerium (später: Reichsministerium für Ernährung und Landwirtschaft) ein, das dort seinen Sitz bis zur Zerstörung im Februar 1945 behielt. 1937 ließ sich Reichspropagandaminister Dr. Joseph Goebbels auf dem Grundstück eine Dienstvilla errichten; drei Jahre später folgte ein Bunker. Die Trümmer des Gebäudes wurden nach 1945 beseitigt; der Bunker allerdings blieb erhalten.

Die Wilhelmstraße 73 war durch den Bau des Gräflich Sacken'schen (auch: Schwerin'schen) Palais geprägt. Mitte des

19. Jahrhunderts wurde dieser Bau samt Garten vom König gekauft und diente bis zum Ende der Monarchie als Ministerium des Königlichen Hauses. Nachdem der Staat 1919 auch diese Immobilie erworben hatte, richtete es hier den Dienstsitz mit Wohnung für das neu geschaffene Amt des Reichspräsidenten ein. So residierte hier von 1925 bis 1934 Paul von Hindenburg. Ab 1938 noch durch Reichsaußenminister Joachim von Ribbentrop genutzt, brannte das Palais in Folge von Bombenangriffen im Frühjahr 1945 aus.

Die Ruinen beider Gebäude wurden zu Beginn der 1960er-Jahre abgetragen. Die Gärten verschwanden mit dem Bau der Berliner Mauer durch die DDR im Jahre 1961 und wurden Teil des späteren »Todesstreifens«. Nach Abbau der Grenzanlagen 1989/90 lag das Gelände der früheren Ministergärten brach, bis es zum Standort für das zentrale Holocaustdenkmal erkoren wurde.

Mitte der 1990er-Jahre fanden zwei Architekturwettbewerbe zu seiner künstlerischen Umsetzung statt, bis der Deutsche Bundestag am 25. Juni 1999 – nach lebhafter Debatte, mehrheitlich und fraktionsübergreifend – den Bau

Sowjetische »T 34«-Panzer auf der Ebertstraße vor der Begrenzungsmauer der Ministergärten, Mai 1945.

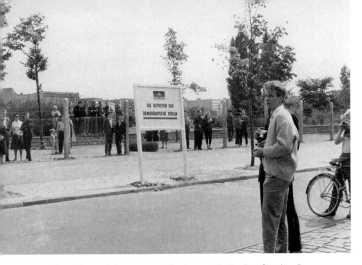

Erste Grenzsicherungsmaßnahmen Ostberlins für den Bau der Mauer an der Ebertstraße, 13. August 1961, 12 Uhr.

des Holocaustdenkmals nach dem Entwurf von Peter Eisenman, ergänzt durch einen Ort der Information, in einer seiner letzten Sitzungen in der alten Bundeshauptstadt Bonn beschloss. Mit diesem Denkmal, so das Parlament, will Deutschland die von den Nationalsozialisten ermordeten

sechs Millionen Juden ehren, die Erinnerung an ein unvorstellbares Geschehen der deutschen Geschichte wach halten und alle künftigen Generationen mahnen, die Menschenrechte nie wieder anzutasten, stets den demokratischen Rechtsstaat zu verteidigen, die Gleichheit der Menschen vor dem Gesetz zu wahren und jeder Diktatur und Gewaltherrschaft zu widerstehen.

Anfang April 2003 begann der Bau des Denkmals. Als die ersten Stelen montiert waren, kam es im Oktober zur sogenannten Degussa-Debatte um den Graffitischutz der Stelen und einem vierwöchigen Baustopp. Am 12. Juli des folgenden Jahres wurde das Richtfest für den unterirdischen Ort der Information gefeiert, am 15. Dezember 2004 dann die letzte Stele montiert. Am 12. Mai 2005 konnte das Denkmal für die ermordeten Juden Europas als zentrale Holocaustgedenkstätte Deutschlands der Öffentlichkeit übergeben werden. Seitdem ist das Stelenfeld eine der wichtigsten Sehenswürdigkeiten und der Ort der Information mit knapp einer halben Million Besuchern im Jahr eine der meistbesuchten Ausstellungen Berlins.

Neuinszenierung der Rockoper »The Wall« von Ex-»Pink-Floyd«-Chef Roger Waters auf dem ehemaligen »Todesstreifen« mit 300.000 Zuschauern, 21. Juli 1990.

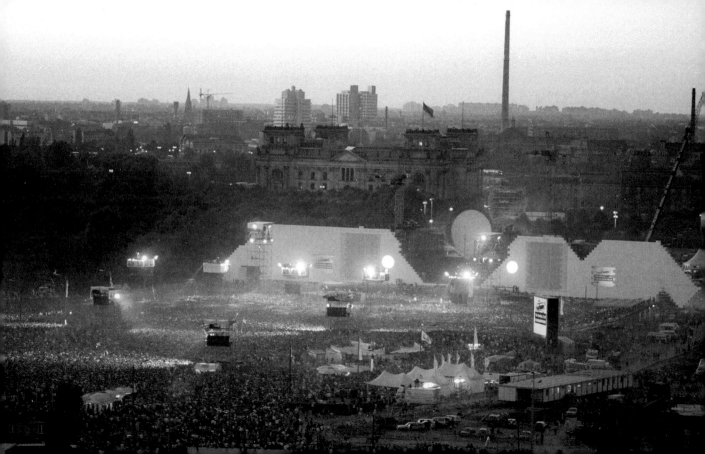

ORT DER INFORMATION – DIE AUSSTELLUNG

Auftakt

Sechs große Porträts leuchten in das Eingangsfoyer des Ortes der Information. Sie stehen sinnbildlich für die etwa sechs Millionen ermordeten Juden Europas, für Millionen Menschen unterschiedlichen Geschlechts und Alters und unterschiedlicher Herkunft, die durch Deutsche und ihre Helfer ihr Leben verloren. Der schmale Raum, an dessen Ende sie zu sehen sind, führt hin zu den folgenden vier Ausstellungsräumen und weiteren Foyers des Ortes der Information, und dies in doppeltem Sinn: Die Porträts deuten an, dass es in der Ausstellung in erster Linie um persönliche Geschichten und Zeugnisse gehen wird. Die an den Wänden gezeigten Texte und Bilder geben zudem eine historische Einführung in die Geschichte des Verbrechens.

Schon beim flüchtigen Blick wird deutlich, dass es hier nicht um eine ausführliche Geschichte des Antisemitismus in Europa seit dem Mittelalter geht, ebenso wenig um die Geschichte des Mit- und Nebeneinanders von Juden und Nichtjuden in Deutschland und in seinen europäischen Nachbarländern. Den Auftakt der Erzählung bildet vielmehr die Machtübernahme der Nationalsozialisten im Deutschen Reich im Januar 1933. Juden wurden zu Fremden gemacht, die Verfolgung schrittweise verschärft. Dabei griffen staatliche Verordnungen, Gewalttaten von Anhängern des Regimes und die Hetze der nationalsozialistischen Presse ineinander. Die Novemberpogrome 1938 markierten einen Scheitelpunkt in dieser Verfolgung. Etwa 100 Juden wurden durch Nationalsozialisten und ihre Sympathisanten ermordet, über 1.200 Synagogen zerstört, etwa 30.000 jüdische Männer in Konzentrationslager verschleppt.

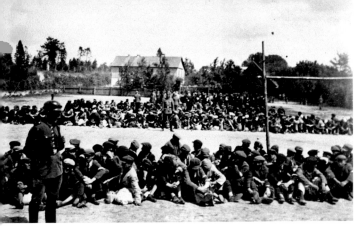

Der Beginn des Zweiten Weltkrieges im September 1939, ausgelöst durch den Einmarsch der Wehrmacht in Polen, bildet den Auftakt der deutschen Verfolgungs- und Mordpolitik gegen die jüdischen Minderheiten zahlreicher Staaten. Polen, ein Kernland jüdischer Kultur in Europa, wird am Ende des Krieges die höchste Zahl an jüdischen Opfern zu beklagen haben. Das Vorgehen der deutschen Besatzungsmacht dort war für den weiteren Verlauf des Verbrechens in nahezu ganz Europa von entscheidender Bedeutung. Hier zwangen Nationalsozialisten Juden erstmals, in gesonderte Wohnbezirke, sogenannte Ghettos, zu ziehen. Dort konnten die Menschen keiner eigenen Beschäftigung mehr nachgehen, sondern wurden zu Zwangsarbeiten herangezogen und unzureichend mit Lebensmitteln versorgt.

Das Jahr 1941 wurde zum Schlüsseljahr der Mordpolitik. Der Krieg gegen die Sowjetunion, der am 22. Juni 1941 begann, stellte für die deutsche Führung keine militärische

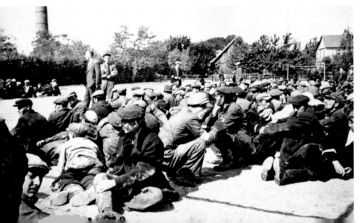

Łomaży (Polen), 18. August 1942: Angehörige des Hamburger Polizeibataillons 101 treiben alle jüdischen Bewohner auf einem Sportplatz zusammen. Nach Geschlechtern getrennt, müssen die Menschen stundenlang in der brennenden Sonne kauern.

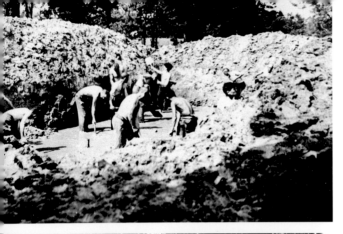

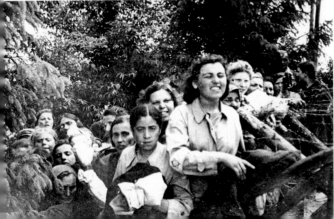

Auseinandersetzung nach den Regeln des Völkerrechts, son-
dern einen weltanschaulichen Kampf dar. Es ging um die Ver-
nichtung des kommunistischen Gegners und seiner angeb-
lichen Verbündeten, der Juden. Noch im Juni 1941 begannen
unter anderem SS-Einsatzgruppen mit Erschießungen von
jüdischen Männern, ab Spätsommer auch von Frauen und
Kindern. Diese Verbrechen markieren den Übergang zum
Völkermord. Unterdessen hatte sich bis zum Herbst 1941
die Lage in den Ghettos extrem verschlechtert. Immer mehr
Menschen verhungerten oder starben an Seuchen. Unter
den Bedingungen zunehmender Not und Gewalt organisier-
ten die Ghettobewohner Schulunterricht für ihre Kinder, kul-
turelle Veranstaltungen und eine eigene Presse. Die Besatzer
betrachteten das von ihnen selbst herbeigeführte Elend in
den Ghettos als ein »Problem«, dem sie sich mit Mitteln der
Gewalt zu entledigen versuchten. Dabei entwickelten sie
eine Logik vorgeblicher Sachzwänge: Den immer katastro-

Jüdische Männer werden gezwungen, in einem nahen
Waldstück Gräben auszuheben. Anschließend erschießen
Deutsche und ukrainische Hilfspolizisten 1.700 Juden.
Ein deutscher Polizist macht Fotos und reicht diese später
zur Nachbestellung im Bataillon herum.

17

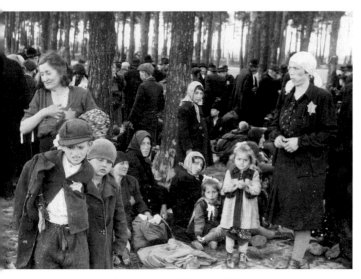

Im Mai 1944 deportiert die SS etwa 15.000 Juden aus dem damals ungarischen Munkatsch nach Auschwitz-Birkenau. Gerti Mermelstein, ihre Schwester, ihre Mutter und ihre Großmutter warten in einem Wald vor der Gaskammer auf ihren Tod.

phaleren Verhältnissen begegneten sie immer brutaler. Im Sommer 1941 begannen die Besatzer in Polen, Massenmorde an der jüdischen Bevölkerung durch Giftgas vorzubereiten. Heinrich Himmler, Reichsführer-SS und Chef der deutschen Polizei, genehmigte die Pläne. Ab Dezember 1941 vergiftete ein SS-Kommando in der Nähe des Ortes Kulmhof (Chełmno) Juden aus der Umgebung und aus dem Ghetto Lodz mit Motorabgasen – insgesamt 150.000 bis 320.000 Juden sowie 4300 »Zigeuner« aus dem österreichischen Burgenland.

In der ersten Jahreshälfte 1942 ließ die deutsche Führung den Völkermord in neuem Ausmaß fortführen. In polnischen Städten trieben deutsche SS- und Polizeiverbände Juden zusammen und deportierten sie nach Belzec. Unmittelbar nach ihrer Ankunft wurden die Verschleppten in Gaskammern vergiftet. Im Frühjahr 1942 errichtete die SS in den polnischen Orten Sobibor und Treblinka zwei weitere Vernichtungslager. Bis zur Auflösung aller drei Mordstätten im Jahr darauf wurden hier etwa 1,75 Millionen Menschen, vor allem Juden aus Polen, ermordet. Bereits im Januar 1942 hatten sich führende NSDAP-Funktionäre und hohe Beamte am

Berliner Wannsee über die Durchführung von Deportationen von Juden aus ganz Europa verständigt. Zum Symbol für den Völkermord wurde Auschwitz-Birkenau. Im Frühjahr 1942 endeten hier Verschleppungen von Juden aus Frankreich, der Slowakei und dem Deutschen Reich, später auch aus Südeuropa und, ab Frühjahr 1944, aus Ungarn. Alle nicht zur Zwangsarbeit eingeteilten Häftlinge starben unmittelbar nach Ankunft in den Gaskammern des Lagers. In Auschwitz wurden bis 1945 knapp eine Million europäischer Juden, bis zu 75.000 polnische politische Häftlinge, etwa 21.000 Sinti und Roma, 15.000 sowjetische Kriegsgefangene und mindestens 10.000 Häftlinge anderer Nationalitäten ermordet.

Den Abschluss der Darstellung bilden die letzten Monate der NS-Herrschaft in Mitteleuropa. Viele Häftlinge kamen bei sogenannten Todesmärschen aus Lagern im Osten in das Reichsinnere um. Tausende starben noch nach der Befreiung durch die Alliierten an den Folgen der Haft. Unter ihnen war auch Claire Brodzki, das auf einem der Porträts abgebildete Mädchen an der Stirnseite des Foyers. Ihr Leben endete am 17. Juni 1945, über einen Monat nach Kriegsende.

Raum der Dimensionen

Warschau, November 1940: Eine Woche nach der Abriegelung des Ghettos von der Außenwelt sammelten sich einige der Eingeschlossenen in der Wohnung des Historikers Dr. Emanuel Ringelblum. Sie beschlossen, ein Untergrundarchiv zu gründen und nannten ihre Gruppe »Oneg Schabbat« (Schabbatfreunde), weil sie sich immer am Ende des Schabbats, das heißt samstagabends, trafen. Ihr Ziel war es, möglichst genaue Angaben über die Verbrechen der deutschen Besatzungsmacht in Polen zu sammeln; tatsächlich gelang es, Nachrichten aus anderen Ghettos, später sogar aus den Vernichtungslagern zu erhalten. Die Informationen wurden teilweise mit Schreibmaschinen abgetippt und in Untergrundzeitungen veröffentlicht. Kurz vor der Zerstörung des Ghettos vergruben die Mitarbeiter des Archivs die in Milchkannen eingelassenen Dokumente. Ein Teil konnte nach dem Krieg geborgen werden. Emanuel Ringelblum überlebte zwar die Auflösung des Warschauer Ghettos, wurde jedoch 1944 von Deutschen erschossen. Unter den

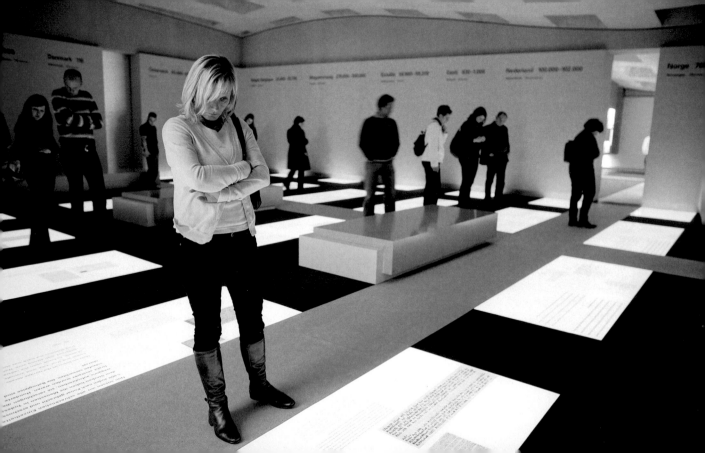

Zeugnissen, die den Weg in das Warschauer Ghetto fanden, war auch eine Postkarte in polnischer Sprache aus dem Ghetto Kutno in Westpolen, damals Teil des an das Deutsche Reich angegliederten »Warthegaus«.

»Kutno, den 27–1 42.
Meine Lieben!
Ich habe schon eine Karte an Euch geschrieben über das Schicksal, das uns getroffen hat. Sie bringen uns nach Chełmno und vergasen uns. Dort liegen schon 25.000 Juden. Das Gemetzel geht weiter. Habt Ihr denn kein Erbarmen mit uns? Nathan, das Kind, Mutter und ich haben uns gerettet, sonst niemand. Ich weiß nicht, was mit uns weiter sein wird, ich habe keine Lebenskraft mehr. Wenn Tante Bronia schreibt, dann schreibt ihr über alles. Ich grüße Euch herzlich,
Fela«

Es ist nicht bekannt, wer Fela war. Die kommunistische Untergrundzeitung »Morgnfrajhajt« veröffentlichte ihren Text bereits am 9. Februar 1942. Die Leser erfuhren dadurch, wenn sie es nicht schon zuvor gehört hatten, vom Massenmord mit Gas in einem Ort nördlich von Lodz, Kulmhof (Chełmno). Hier errichtete ein SS-Kommando das erste Lager zur systematischen Ermordung von Juden im besetzten Polen. Von anderen Zeugen wissen wir, wie die Täter vorgingen. Die Opfer mussten sich im dortigen Gutshaus ausziehen – angeblich, um sich zu waschen – und dann in einen LKW steigen. Während der Fahrt zu einem nahe gelegenen Wald wurden die Motorabgase in den fensterlosen Laderaum des Fahrzeugs geleitet; die Menschen erstickten qualvoll. Das Morden hatte am 8. Dezember 1941 begonnen.

Etwa ein halbes Jahr später brachte die zwölfjährige Judith Wischnjatskaja im ostpolnischen Byten bei Baranowicze (heute: Weißrussland) einige Zeilen zu Papier.

»31. Juli 1942
Lieber Vater! Vor dem Tod nehme ich Abschied von Dir.
Wir möchten so gerne leben, doch man lässt uns nicht,
wir werden umkommen. Ich habe solche Angst vor diesem

Tod, denn die kleinen Kinder werden lebend in die Grube geworfen. Auf Wiedersehen für immer. Ich küsse Dich inniglich. Deine J.«

Offenbar verfasste Judith diesen Abschiedsgruß unmittelbar vor ihrer Erschießung. Wie konnte sie wissen, was ihr widerfährt? Die SS-Einsatzgruppen, deutschen Polizeikräfte und örtlichen Hilfswilligen hatten ein besonderes System entwickelt, die Menschen zu ermorden. Die Verbrechen fanden zumeist außerhalb der Ortschaften statt. Die Verschleppten wurden gezwungen, sich an den Rand einer Grube zu stellen und in einzelnen Reihen erschossen. Dies geschah vor den Augen oder in Hörweite der anderen. Die Geschichtsschreibung hat rekonstruiert, dass in Byten im Juli 1942 1.900 Juden ermordet wurden. Vermutlich handelt es sich um das Verbrechen, dem auch Judith zum Opfer gefallen ist.

(приписка по польски)

3.

Дорогой отец! Прощаюсь с тобой перед смертью. Нам очень хочется жить, но пропало – не дают. Я так этой смерти боюсь, потому что малых детей бросают живыми в могилу. Прощайте навсегда. Целую тебя крепко, крепко.

ТВОЯ И.

Ihre Zeilen, die ein Zusatz zu einem jiddischsprachigen Brief ihrer Mutter darstellten, wurden nach der Wiedereroberung Bytens von einem Angehörigen der Roten Armee gefunden. Sie wurden – übersetzt – in das »Schwarzbuch« aufgenommen, mit dem sowjetische Intellektuelle nach Kriegsende die Greuel der deutschen Besatzer dokumentierten. Auf dem Blatt mit der Übersetzung ist dabei zu erkennen, dass die ursprüngliche Übertragung von Judiths polnischem Brief ins Russische noch einmal handschriftlich verändert wurde. In Judiths Satz: »… *die kleinen Kinder werden lebend in die Grube geworfen*« wurde das Wort »Grube« (jama) in »Grab« (mogila) geändert. Möglicherweise erschien dem Redakteur »Grube« als zu unwürdig.

Felas und Judiths Nachrichten stehen mit dreizehn weiteren Zeugnissen im Raum der Dimensionen stellvertretend für die wenigen erhaltenen Lebenszeichen, die die zu Tode Bedrohten gaben und in denen sie sich mit dem Ausmaß des Terrors auseinandersetzten.

Judith und Fela sind zwei der bis zu sechs Millionen Opfer des Holocaust. Ihr Leben und ihr Schicksal liegen weitgehend im Dunkeln. Von etwa drei Millionen ermordeten jüdischen Kindern, Frauen und Männern sind nicht einmal die Namen bekannt, geschweige denn gibt es schriftliche Zeugnisse oder gar Photos. Und so wird man sich der tatsächlichen Zahl der verschollenen und ermordeten Opfer immer nur annähern können. Wissenschaftlich fundierte Schätzungen gehen von 5,4 bis etwa sechs Millionen Juden aus, die im nationalsozialistisch beherrschten Europa durch Giftgas und bei Massenerschießungen, durch Hunger und Zwangsarbeit gewaltsam zu Tode kamen. Gleichwohl sind auch diese Schätzungen unterschiedlich genau. Fertigten die Behörden für die Verschleppungen aus dem Westen, Norden und Süden oft namentliche Listen ihrer Opfer an, erfolgte die Vernichtung im Osten in rasanter Geschwindigkeit zu Hunderttausenden. Mit Absicht haben die Täter Hinweise auf die Ermordeten und ihre Lebenszusammenhänge beseitigt; Dokumente sind zerstört worden oder im Krieg verloren gegangen. Die Zahlenspanne beruht auf Dokumenten der Täter und statistischen Erhebungen in den betroffenen Ländern, doch auch diese Überlieferung ist lückenhaft.

Russische Übersetzung der Nachschrift
von Judith Wischnjatskaja.

U m l a u f p l a n

für

die mehrfach zu verwendenden Wagenzüge

zur Bedienung der Sdz für Vd, Rm, Po, Pj u Da-Umsiedler

in der Zeit vom 20.1. - 18.2.1943

1	2	3	4	5	6	7
Uml Nr	Wagenzug der RBD	am	bedient Zug-Nr	von	nach	Zahl der Reisenden
121	Pan 21 C	5/6.2.	Pj 107	Bialystok 9.00	Auschwitz 7.57	2000
		7/8.2.	Lp 108	Auschwitz	Bialystok	
		9.2.	Pj 127	Bialystok 9.00	Treblinka 12.10	2000
		9.2.	Lp 128	Treblinka 21.18	Bialystok 1.30	
		11.2.	Pj 131	Bialystok 9.00	Treblinka 12.10	2000
		11.2.	Lp 132	Treblinka 21.18	Bialystok 1.30	
		13.2.	Pj 135	Bialystok 9.00	Treblinka 12.10	2000
		13.2.	Lp 136	Treblinka 21.18	Bialystok 1.30	

27819

»Umlaufplan« der Deutschen Reichsbahn für vier
Deportationszüge mit 8.000 Juden aus dem Ghetto
Białystok in die Vernichtungsstätten Treblinka und
Auschwitz sowie für die Rückfahrt der leeren Waggons.

1937 waren es zwanzig Staaten, heute sind es 31. Da sich nach dem »Anschluss« Österreichs im März 1938 die Grenzen innerhalb Europas – vor allem im Osten und Süden – bis 1944/45 ständig verändert haben, wurde im Ort der Information das Jahr 1937 als Grundlage der Berechnung gewählt.

Zwei Beispiele: Die Angabe zur Zahl der ermordeten Juden für Ungarn erscheint vielen Besuchern mit 27.000 bis 300.000 als zu gering – meistens ist von mindestens 600.000 ermordeten ungarischen Juden die Rede. Der Unterschied erklärt sich dadurch, dass zum Zeitpunkt der Deportationen nach Auschwitz-Birkenau im Jahr 1944 auch serbische, rumänische und slowakische Gebiete zum ungarischen Staat gehörten, die dieser ab 1938 eingegliedert hatte. Die von dort Deportierten gelten im Raum der Dimensionen als jugoslawische, rumänische und tschechoslowakische Staatsbürger.

Polen in seinen heutigen Grenzen hat mit dem Gebiet zwischen 1920 und 1939 lediglich den zentralen Teil gemein. 1937 umfasste der polnische Staat im Osten auch weite Teile, die zwischen 1939 und 1941 sowie nach 1944/45 zu Stalins

Sowjetunion gehörten und heutzutage zur Ukraine, zu Weißrussland und Litauen gehören. Mit bis zu 3,1 Millionen ermordeten Juden ist Polen das Land mit den meisten Opfern; Judith und Fela gehören zu ihnen. Etwa ein Zehntel der polnischen Juden überlebte, zum Teil als Flüchtlinge in der Sowjetunion. In den Nachbarstaaten Litauen und Lettland war der Anteil derer, die dem Morden entkommen konnten, noch geringer: 95 bis fast 100 Prozent der jüdischen Vorkriegsbevölkerung wurden ermordet. Wenngleich sich in Deutschland, das mit über 160.000 Ermordeten 35 Prozent seiner jüdischen Bevölkerung vor 1933 verlor, insbesondere seit den Umbrüchen 1989/90 wieder jüdisches Leben in bedeutenderem Maße entwickelt, verließen die meisten der heimgekehrten Überlebenden ihre Heimat Polen nach Kriegsende, meist unter Zwang. Der »Zivilisationsbruch« des Holocaust bedeutete auch über Polen hinaus für weite Teile Europas, insbesondere im Osten, die totale Auslöschung einer jahrhundertealten, lebendigen Kultur, von der – bis auf zerfallene Gebetshäuser und verwaiste, oft zerstörte Friedhöfe – fast keine Zeugnisse mehr existieren.

Raum der Familien

»Ich weinte zwei Tage lang, nachdem der Brief angekommen war. Etwas brach aus mir heraus. Nachdem die Tränen getrocknet waren, schrieb ich zurück und erklärte mich bereit zu helfen. […] Warum ich? Ja, ich stellte mir diese Frage schon, aber ich ging ihr nicht weiter nach.«

Sydney, Australien, April 2003: Sabina van der Linden, geborene Haberman, Inhaberin eines Importgeschäftes für skandinavisches Design, bekam Post aus Berlin. Es ging um ihre Jugend in Europa, genauer gesagt, in Polen während des Zweiten Weltkriegs. Sabina beschäftigte sich schon seit einigen Jahren wieder intensiver mit der Zeit, in der sie und ihre Familie als Juden einer tödlichen Verfolgung ausgesetzt waren. Sie sprach in Australien vor Schulklassen, und sie hatte der amerikanischen »Shoah Foundation« ein lebensgeschichtliches Interview gegeben. Doch das, was nun an sie herangetragen wurde, unterschied sich von bisherigen Projekten. In Berlin sollte ein zentrales Denkmal für die ermor-

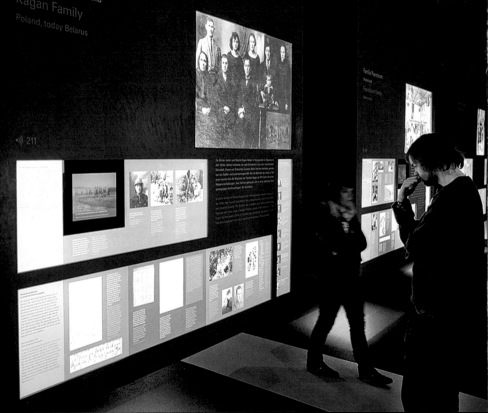

deten Juden Europas errichtet werden. Ein Mitarbeiter der gleichnamigen Stiftung war in den USA auf Fotos gestoßen, die Sabina dem Holocaustmuseum zu Archivzwecken zur Verfügung gestellt hatte. Sie zeigten nicht nur eine heitere Kindheit in ihrem Geburtsort Boryslaw im polnischen Galizien, Ausflüge in die Karpaten und Gruppentreffen junger Zionisten, sondern auch den Kampf um das eigene Überleben unter deutscher Besatzung. Rasch zeichnete sich ab: Die Geschichte der Habermans könnte eine jener Familiengeschichten sein, die im Ort der Information gezeigt werden sollten. In der nun beginnenden Zusammenarbeit mit Sabina stellte sich heraus, dass sie weitere wertvolle Dokumente bei sich verwahrte. So war es ihr gelungen, Teile ihres Tagebuchs zu retten. Ein Eintrag vom 20. Januar 1943, dem Geburtstag ihres Bruders, zeigt, in welcher Lage sie sich damals befand:

»Wir versuchten, guter Laune zu sein, aber es war etwas gezwungen. Ich konnte nicht einen Augenblick aufhören, an Mutter zu denken. [...]. – Die Erinnerungen an die Vergangenheit, der Schmerz unseres derzeitigen Lebens, die Hoffnungslosigkeit, wie Tiere von Tag zu Tag zu leben, von ›Aktion‹ zu

Boryslaw, 20. Januar 1943: Sabina Haberman (Mitte) und ihr Bruder Josef (1. v. r.) mit ihren Freunden Imek Eisenstein (2. v. r.), Ducek Egit (2. v. l.) und Rolek Harmelin (1. v. l.). Deutlich erkennbar sind die Armbinden mit Stern, die alle Juden in Boryslaw auf Anordnung der deutschen Besatzer tragen mussten.

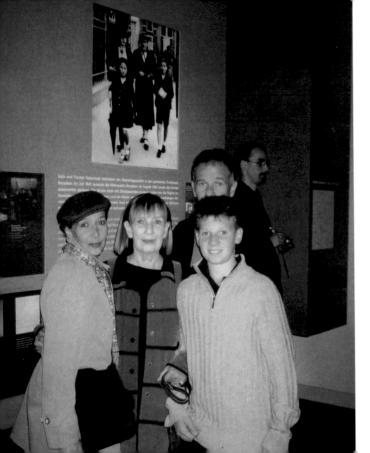

›Aktion‹, um gerade einmal zu überleben, auf dass man es ein weiteres Mal schafft […].«

Im August 1942 hatte die damals 16-jährige Sabina ihre Mutter zum letzten Mal gesehen. Mit etwa 4.000 anderen Juden aus Boryslaw wurde Sala in die Vernichtungsstätte Belzec deportiert. Unmittelbar nach Ankunft der Züge wurden die Verschleppten dort mit Abgasen erbeuteter sowjetischer Panzermotoren erstickt. Trotz der fortlaufenden Morde dürften sich die Hoffnungen der noch lebenden Boryslawer Juden darauf gerichtet haben, dass die deutschen Besatzer ihre Arbeitskraft benötigten. Immerhin lagen in der Umgebung große Fördergebiete für Erdöl, die durch eine deutsche Firma ausgebeutet wurden. Im Juli 1942 hatte jedoch Reichsführer-SS Heinrich Himmler den Befehl erteilt, sämtliche jüdischen Zwangsarbeiter im Generalgouvernement, zu dem auch Boryslaw gehörte, durch Nichtjuden zu ersetzen und die jüdischen Arbeiter zu ermorden. Mitte Oktober 1942 lebten von den etwa 14.000 Juden, die 1941 in Boryslaw ansässig waren, noch etwa 4.900. Etwa 1.200 von

Berlin, Mai 2005: Sabina van der Linden-Wolanski, geb. Haberman, (Mitte) mit ihrer Tochter Josephine, ihrem Sohn Phillip (verdeckt) und ihrem Enkel Remy Dennis.

ihnen wurden am 23. und 24. Oktober 1942 nach Belzec verschleppt, weitere am 20. November erschossen. Ende November verließ ein Transport mit weiteren 2.000 Juden Boryslaw in Richtung Belzec. Einige wenige konnte der örtliche Vertreter der Ölfirma, Berthold Beitz, später einer der einflussreichsten Industriemanager der Bundesrepublik, vor der Deportation bewahren. Beitz und seine Frau versuchten zwischen 1941 und 1944 immer wieder, Juden das Leben zu retten – teilweise, indem sie sie in ihrem Haus versteckten. Auch Sabina, ihr Bruder und ihre Freunde bemühten sich, sichere Aufenthaltsorte einzurichten; wie andere suchten sie dabei Zuflucht in den Wäldern. Stets mussten sie zwischen den Gefahren eines Lebens unter deutscher Kontrolle und den Entbehrungen und Risiken im Versteck abwägen.

Viele Verfolgungsumstände sind heute nicht mehr zu klären. So bleibt es für Sabina ein Rätsel, welche Ereignisse dem 19. Juli 1944 vorangegangen waren: An diesem Tag tötete ein Erschießungskommando Bruder, Vater und ihren Freund Mendzio Dörfler auf dem Lagergelände. Sabina war numehr vollkommen allein. Später erfuhr sie, dass ihr Bruder zuvor einen Zwangsarbeitseinsatz im benachbarten Stryj verlassen hatte. Aber mit welchem Ziel? Sabina erfuhr von dem Mord erst zwei Tage später, als sie aus einem Versteck im Wald zurück nach Boryslaw lief. Zuvor war sie selbst offenbar nur knapp der Entdeckung entkommen. Am 7. August 1944 marschierte die Rote Armee in Boryslaw ein. Für die polnische Jüdin Sabina Haberman begann ein neuer Abschnitt ihres Lebens. Die Stadt fiel an die ukrainische Sowjetrepublik. Wie viele überlebende Juden fand sich Sabina im vormals deutschen Niederschlesien wieder, um dann weiter in den Westen zu ziehen, nach Paris. Ihr Glück fand sie jedoch sehr viel weiter entfernt, in Australien, wohin sie 1950 auswanderte.

Als Sabina 1993 ihre Heimatstadt besuchte, begegnete sie noch zwei jüdischen Männern. Bei einem weiteren Aufenthalt 2006 waren sie nicht mehr anzutreffen. Das Boryslaw ihrer Jugend ist verschwunden. Die Welt der Juden in Galizien existiert nicht mehr. Auch an diese – kulturellen – Verluste soll im Ort der Information erinnert werden. Im Raum der Familien wird die zerstörte Vielfalt jüdischer Lebenswelten in Europa erfahrbar. Manche der 15 dargestellten Fami-

lien standen sich in ihren Traditionen nahe, auch wenn sie an weit voneinander entfernten Orten lebten. So hatten die Familien Hofman (aus einem Pariser Vorort) und Turteltaub (aus der Nähe des Bodensees) gemeinsame Wurzeln im polnischen Judentum. Andere führten in ihrer Heimat regionale Bräuche fort, wie die Familie David, deren Geschichte in Griechenland bis in die Römische Zeit zurückreichte. Die Demajos aus Belgrad hingegen gehörten zum Kosmos des sephardischen Judentums – jener Kultur der Juden aus Spanien und Portugal, die im 15. und 16. Jahrhundert vertrieben wurden und in den Niederlanden, Norddeutschland und Italien, vor allem aber auf dem Balkan Zuflucht fanden. Bis ins 20. Jahrhundert bewahrten sie sich ihre eigene Sprache, das Ladino. Der Vernichtungseifer der deutschen Besatzer traf auch die sephardischen Juden und ihre Kultur, in Amsterdam und Hamburg ebenso wie in Saloniki und Belgrad. Die in Serbien lebenden Juden gerieten seit April 1941 in ihrer Gesamtheit ins Visier des Terrors. Die Mehrzahl der jüdischen Männer fiel im Herbst 1941 den Massenerschießungen der Wehrmacht zum Opfer. Im Frühjahr 1942 ermordete die SS dann die jüdischen Kinder und Frauen in sogenannten Gaswagen bei der Fahrt durch Belgrad. Nahezu alle Mitglieder der Familie Demajo verloren bis Mai 1942 ihr Leben. Unter den Ermordeten war auch die Schwester des Leihgebers der hier gezeigten Bilder, Lili Varon, geborene Pijade.

Ihr Bruder, Dr. Rafael Pijade, hatte sich 2003 hoch betagt aus Israel auf einen Aufruf in der Zeitung der jüdischen Gemeinde Belgrad hin gemeldet und seine Photographien zur Verfügung gestellt. Rafael Pijade erlebte die Eröffnung des Denkmals für die ermordeten Juden Europas im Mai 2005 noch. Er starb 2007. Da er nicht mehr nach Berlin reisen konnte, ließ er sich durch seine Enkelin vertreten. Die Mitglieder der dargestellten Familien besuchten bereits einen Tag vor der offiziellen Einweihung die Ausstellung. Lange verweilten die Angehörigen an den beleuchteten Stelen. In diesem Moment erhielt der Raum der Familien seine persönlichste Bedeutung: *»Nun haben unser Großvater und unsere Tante einen Grabstein«.*

Belgrad, 1924: Mitglieder der Familien Demajo, Arueti und Elkalay bei einem Picknick. Das Foto blieb bei Verwandten erhalten, die 1943 nach Bulgarien geflohen waren.

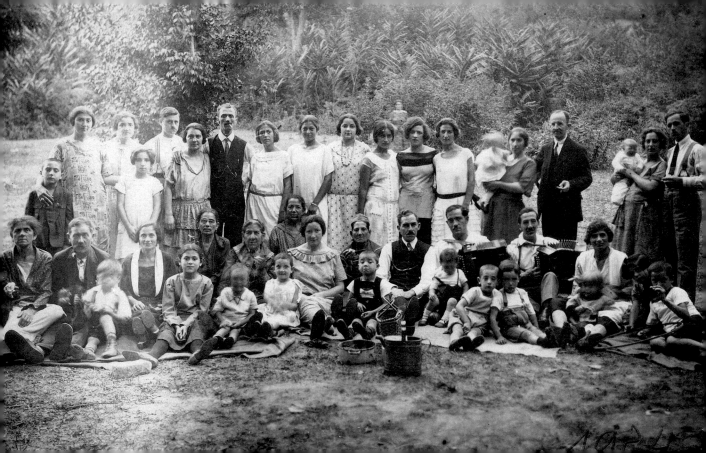

Raum der Namen

Im abgedunkelten Raum der Namen laden kleine beleuchtete Inseln dazu ein, Platz zu nehmen und nunmehr Stimmen zu hören, die vom Schicksal Einzelner und untergegangenen jüdischen Lebenswelten erzählen. Lediglich Name und, sofern bekannt, ihr Geburts- und Todesdatum werden an die Wände geworfen. Die Schicksale von über 10.000 jüdischen Kindern, Frauen und Männern wurden für diesen Raum recherchiert – eine Arbeit, die der Förderkreis Denkmal für die ermordeten Juden Europas e. V. großzügig unterstützt hat. Würde man sich die Namen und Lebensgeschichten aller ermordeten und verschollenen Juden anhören, so säße man etwa sechs Jahre, sieben Monate und 27 Tage in diesem Gedenkraum. Doch sind von der Hälfte der Opfer nicht einmal die Namen bekannt. Die überlieferten Namen finden sich, manchmal kaum mehr entzifferbar, auf Transportlisten und anderen Dokumenten der Täter.

 Oftmals waren es Angehörige oder Freunde, die gleich nach dem Krieg damit begannen, nach dem Verbleib von

Vermisstenanzeige, »Aufbau«, 2. November 1945.

Vermissten zu forschen, zum Beispiel mit Anzeigen, die sie im »Aufbau«, der größten deutschsprachigen Exilzeitschrift in den USA, aufgaben: Der 1883 in Frankfurt (Oder) geborene

Kurt Ehrlich und seine zehn Jahre jüngere, aus Wien stammende Frau Stella wurden von ihrem Wohnsitz in Berlin am 17. Mai 1943 in das Vernichtungslager Auschwitz-Birkenau verschleppt. Nach ihrer Ankunft ermordete die SS sie mit Zyklon B. Zum Zeitpunkt der Anzeige waren sie bereits über zwei Jahre tot, doch wusste die Tochter nichts über ihren Verbleib – und möglicherweise hat sie es Zeit ihres Lebens auch nicht in Erfahrung bringen können. Zumindest hat sie keines der Gedenkblätter ausgefüllt, wie sie zu Hunderttausenden von der israelischen Gedenkstätte Yad Vashem gesammelt werden.

Sind gerade für die deutschen Juden noch viele Dokumente zu finden, die der NS-Staat angehäuft hat, um dem Morden den Anschein eines ganz normalen bürokratischen Vorgangs zu geben, so sieht die Aktenlage für Ostmitteleuropa sehr viel dünner aus. Für die polnische Familie Waintraub liegen ausschließlich handgeschriebene Gedenkblätter eines Angehörigen vor. Der unter dem Namen Avraham Gafni heute in Israel lebende Jude hat das, was er über seine Eltern wusste, bei Yad Vashem hinterlegt. Doch ist bis heute nicht endgültig zu klären, was aus seiner Mutter und seiner Schwester geworden ist. Die Recherche in Gebieten, die damals zu Polen gehörten, ist sehr schwierig. Von den über sechs Millionen jüdischen Opfern Europas stammt fast die Hälfte aus Polen. Jede zweite Biographie im Raum der Namen ist daher eine polnische.

Seit 1942 gab es in Międzyrzec Podlaski, der Heimatstadt der Familie Waintraub mit ihrem für Nichtpolen fast unaussprechlichen Namen, ein Ghetto. Die verkehrsgünstig zwischen Warschau und Brest-Litowsk gelegene Stadt mit Bahnanschluss war 1942/43 – neben Izbica – das größte Durchgangsghetto im Distrikt Lublin des Generalgouvernements, dem Zentrum des Holocaust. Juden aus Polen, der Slowakei und anderen westeuropäischen Ländern wurden von der SS hier eingesperrt, bevor sie in Treblinka ermordet wurden. Von den rund 16.000 jüdischen Einwohnern (75 Prozent der Gesamtbevölkerung) konnten zu Beginn des Zweiten Weltkriegs im Herbst 1939 bis zu 2.000 junge Leute in die Sowjetunion fliehen. Von den Zurückgebliebenen überlebten 170. Einer von ihnen war Avraham Gafni. Sein Vater hatte ihn

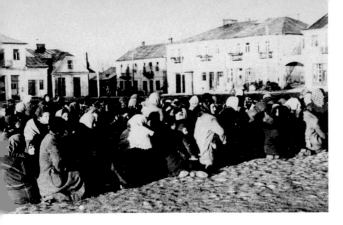

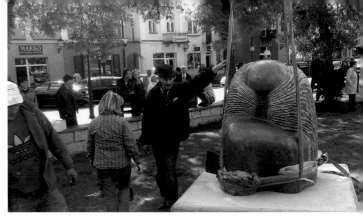

Auf dem Marktplatz in Międzyrzec zusammengetriebene Juden, die bis zu ihrem Abtransport zu knien hatten. Wer sich bewegte, wurde von der SS und ihren ukrainischen Helfern erschossen. Vermutlich heimlich gemachte Aufnahme aus dem Jahr 1943.

Ankunft des Gedenksteins auf dem Marktplatz, im Vordergrund von hinten die Bildhauerin Yael Artzi, die der Skulptur den Titel »Gebet« gab. Aufgenommen von Naphtali Brezniak, dem Sohn eines Überlebenden, im Mai 2009.

gedrängt, aus dem nach Treblinka fahrenden Zug zu springen. Er hielt sich in den umliegenden Wäldern versteckt, überwinterte bei einem Förster, Piotr Ulandsky, in einem Holzverschlag und blieb als Einziger seiner Familie am Leben.

Avraham Gafnis Heimatstadt ist in der Forschung durchaus bekannt. Wegen eines in den 1960er-Jahren in Hamburg geführten Prozesses gegen einige Mitglieder des Reserve-Polizeibataillons 101 liegen sehr detaillierte Informationen zu den Tätern vor. Aber die Geschichte dieser »ganz normalen Männer« (so der Titel eines berühmten Buches des Historikers Christopher Browning), die im Distrikt Lublin zu Massenmördern wurden, kommt eigentümlicherweise ohne die

Geschichte ihrer Opfer aus. Für das Verfassen von Hörtexten fehlte ausgerechnet für diesen Ort eine Namensliste der Ermordeten, wie es sie für viele polnische Dörfer und Städtchen inzwischen gibt.

Es gelang der Stiftung, Avraham Gafni, Gad Finkelstein, der ebenfalls als Jugendlicher den Razzien und Ermordungen entkommen war, und einige Nachkommen von Überlebenden in Israel aufzuspüren, die offenbar schon seit Jahren engagiert waren, diese vergessene Geschichte ihrer Heimatstadt zu erkunden. Die Zusammenarbeit mit den Angehörigen, die sich zu einer Vereinigung der Einwanderer aus Metzrich zusammengeschlossen haben, verlief besonders intensiv. Die Gruppe hatte bereits erarbeitet, was sonst täglich für die Hörtexte im Raum der Namen geleistet wird: Sie sammelten biographische Informationen, überprüften die Namensschreibweisen, glichen sämtliche historischen Daten mit der wissenschaftlichen Literatur und ihren über Jahre gesammelten Archivmaterialien ab, scannten Fotos, identifizierten Personen über Vergleichsrecherchen, übersetzten die Biographien ins Englische. In Berlin mussten aus den Informationen nur noch Hörtexte produziert werden.

Über Monate wurden über das Internet Daten ausgetauscht, und es kam zu persönlichen Begegnungen und einer Einladung nach Polen: Vom Raum der Namen, in dem die Biographien der Angehörigen zu hören sind, führte der Weg schließlich zurück an den Wohnort der Ermordeten. Dort wollte die Gruppe ihren Vorfahren und der gesamten jüdischen Bevölkerung von Międzyrzec ein Denkmal setzen – auf dem großen Marktplatz im Herzen der Stadt. Die Begründung leuchtete der Stadtverwaltung schließlich ein: Nicht nur, dass früher die meisten Häuser jüdische Familien und Geschäfte beherbergten, damals diente der Platz den Tätern auch als Sammelstelle für die Deportationen. Für Avraham Gafni persönlich war gar kein anderer Platz denkbar. Bis heute sieht er das Schreckensbild vor sich, das sich ihm nach der ersten großen »Aktion« im August 1942, bei der das Polizeibataillon 101 an zwei langen Tagen 10.000 Menschen in 52 Viehwaggons deportierte, bot: *»Es war ein heißer Sommertag. Ich war nach den Tagen im dunklen Versteck noch ganz geblendet von der Sonne. Hunderte von Leichen lagen in eingetrockneten Blutlachen auf dem Platz, überall waren Fliegen. Dieses Bild werde ich nie in meinem Leben mehr*

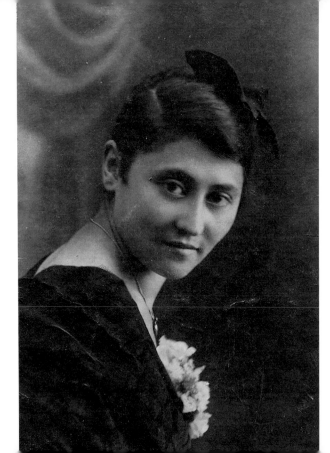

vergessen können.« Zur Einweihung des Denkmals – einer ins Gebet versunkenen Skulptur – trafen unter den Augen der interessierten Stadtbewohner 125 Personen aus Israel, aus den USA, aus England, Kanada und Australien zusammen, die sich zum großen Teil noch nie vorher gesehen hatten, die aber alle über Familienwurzeln am Ort verfügten.

Im Raum der Namen ist über Avraham Gafnis Mutter zu hören:

»Gittle Waintraub wurde am 10. November 1897 in Międzyrzec Podlaski geboren. Sie war Besitzerin eines gut gehenden Schneidersalons mit sechs Angestellten. Als 1939 die polnische Stadt von deutschen Truppen besetzt wurde, beraubten die Besatzer Gittle Waintraub ihrer Existenz. Am 26. Mai 1943 trieben Männer des Hamburger Polizeibataillons 101 Gittle Waintraub mit ihrer fünfjährigen Tochter in einen Zug, der in das Vernichtungslager Treblinka fuhr. Wahrscheinlich sprang sie, mit ihrer Tochter auf dem Arm, aus dem fahrenden Zug. Von Gittle Waintraub fehlt seither jede Spur.«

Avraham Gafnis Mutter, Gittle Waintraub.

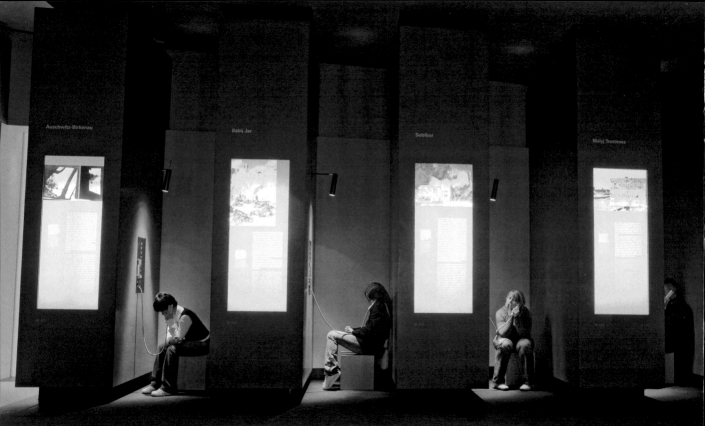

Raum der Orte

Belzec ist ein kleiner Ort im Südosten des heutigen Polen. Von Berlin sind es weit mehr als 900 Kilometer – über die Autobahn Richtung Dresden, an Cottbus und Breslau vorbei. Spätestens ab Krakau, der alten polnischen Krönungsstadt, war beinahe jeder Ort beiderseits dieser Strecke Schauplatz nationalsozialistischer Verbrechen, vor allem an polnischen Juden. Richtung Osten nähert man sich Lemberg, das polnische Schilder Lwów nennen und das heute als L'viv zur Ukraine gehört. Lemberg war einst die Hauptstadt Galiziens, der alten habsburgischen Kulturlandschaft, die heute zwischen Polen und der Ukraine geteilt ist. Die Tragödie der weit über 100.000 jüdischen Einwohner Lembergs und der Tausenden galizischen Städtchen und Dörfer ist eng mit Belzec verbunden. Zwischen 1939/41 und 1944 gehörte Galizien zum Generalgouvernement – jenem Teil des zerschlagenen polnischen Staates, der unter direkter deutscher Verwaltung stand und Exerzierplatz deutscher Gewalt- und Vernichtungspolitik war.

Spätestens hinter Rzeszów führt der Weg nach Belzec über holprige, schmale Landstraßen. Karge Wälder, weite Auen mit einzelnen Gehöften und Orten, deren einstige Zierde die katholische Kirche und die Synagoge waren. Die meisten jüdischen Gotteshäuser sind verschwunden oder stehen leer; eine jüdische Bevölkerung gibt es nicht mehr. Belzec liegt an einer Bahnlinie, die von Lublin nach Lemberg führte. Direkt neben dem Bahnhof des Orts wurde Ende 1941 auf Initiative des Höheren SS- und Polizeiführers im Distrikt Lublin, Odilo Globocnik, das erste von drei Vernichtungslagern zur Ermordung der einheimischen Juden errichtet. Auch die Hauptverkehrsstraße führt hier vorbei. Belzec war kein Lager; niemand hielt sich hier auf. Es war eine Todesfabrik von der Größe eines Baumarkts. Der Massenmord an 450.000 bis zu 600.000 Juden aus Ostgalizien – den Gegenden um Lublin, Krakau und Lemberg – in nur acht Monaten des Jahres 1942 erfolgte nicht abgeschirmt, sondern war Teil des Alltags. Die Vernichtungsstätte wurde anschließend durch die verantwortliche SS zerstört, eingeebnet und neu bepflanzt.

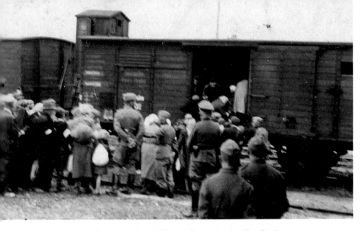

Deportation aus dem Ghetto Rzeszów in die Gaskammern von Belzec, 1942.

Jahrzehnte später, wohl in den 1970ern, malt der ansässige Wacław Kołodziejczyk zwei Bilder, unter anderem eine »Gesamtansicht des Todeslagers Belzec«. Das Bild zeigt einen Zug und eine Menschenmenge, die ihm entsteigt, Posten mit Hunden und einen Redner, der auf die Angekommenen einredet – das übliche Verfahren der Täuschung. Angeblich gehe es zur Arbeit, man müsse zuvor lediglich noch duschen.

Anschließend ermorden deutsche SS-Angehörige und ihre ukrainischen Helfer die jüdischen Kinder, Frauen und Männer durch Motorabgase. Zwanzig bis dreißig Minuten dauert der Erstickungstod. Ganze Landstriche wurden innerhalb von wenigen Monaten entvölkert; die Region verlor ihre Jahrhunderte alte polnisch-jüdische Identität. Koffer, Kleidung, Schmuck und Zahngold der Ermordeten beförderte die Reichsbahn nach Deutschland.

Kołodziejczyks Gemälde stehen im Pfarrhaus von Belzec. Versuche, das Bild für die Ausstellung in Berlin vor Ort reproduzieren zu lassen, scheitern – trotz der Unterstützung aller. Deshalb die Fahrt nach Belzec, um die »Gesamtansicht des Todeslagers Belzec« leihweise abzuholen – nachdem der Bischof der nahe gelegenen Kreisstadt Zamość seine Genehmigung erteilt hat. Die Gestalterin der Ausstellung im Ort der Information, Dagmar von Wilcken, ist skeptisch: »Wie schrecklich! Gibt es nichts anderes?« Aber auch das ist Überlieferung des Holocaust – ein naives Gemälde als praktisch einziges Zeugnis. Belzec war eine der drei Vernichtungsstätten der »Aktion Reinhardt« im Generalgouvernement; die Namen

Wacław Kołodziejczyk »Gesamtansicht des Todeslagers Belzec«, 1970er-Jahre.

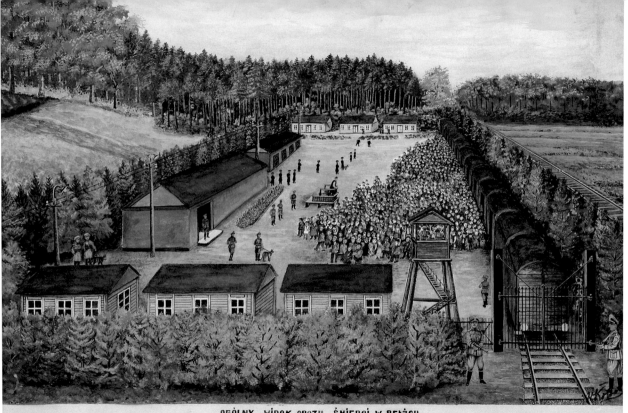

OGÓLNY WIDOK OBOZU ŚMIERCI W BEŁŻCU.

FRAGMENT WYŁADOWANIA LUDZI Z WAGONÓW PRZEZNACZONYCH NA ŚMIERĆ. OBÓZ CZYNNY BYŁ OD M-CA MARCA 1942r. DO WIOSNY 1943r. W TYM CZASIE
PRZYWIEZIONO OKOŁO JEDNEGO MILJONA OSIEMSET TYSIĘCY LUDZI I UŚMIERCONO W SPECJALNEJ KOMORZE GAZOWEJ. ŻYD NAZWISKIEM IRMANN, KTÓRY
W PROWADZIŁ DO KOMORY GAZOWEJ 23 OSOBY ZE SWOJEJ NAJBLIŻSZEJ RODZINY, W TYM I SWOJĄ NARZECZONĘ, I ZAWSZE PRZEMAWIAŁ KRÓTKO:
IHR GEHTS JETZT BADEN, NACHHER WERDET IHR ZUR ARBEIT GESBICKT" (TERAZ BĘDZIE KĄPIEL, A POTEM BĘDZIECIE PRZYDZIELANI DO PRACY)–

Belzec, nach 1944, v. l. n. r.: Bahnhof, Gleise, Lagerhalle und Gelände der Vernichtungsstätte.

der beiden anderen, Sobibor und Treblinka, sind ebenso fast unbekannt. In Sobibor ermordete die SS zwischen Mai 1942 und Juni 1943 etwa 250.000 polnische, deutsche, niederländische, französische, litauische und weißrussische Juden. In Treblinka kamen zwischen Juli 1942 und Mai 1943 etwa 2000 Roma sowie 800.000 bis 900.000 fast ausnahmslos polnische Juden zu Tode. Bis auf Aufnahmen der deutschen Luftbildstaf-

fel aus dem Frühjahr 1944, die alle drei zerstörten und eingeebneten Tötungskomplexe zeigen, gibt es keine Fotos. In allen drei Vernichtungsstätten waren es zusammen bis zu 1,75 Millionen, fast ein Drittel aller Opfer des Holocaust.

Lubny liegt 180 Kilometer östlich der ukrainischen Hauptstadt Kiew. Die meisten der hier ansässigen Juden konnten vor dem Einmarsch der deutschen Wehrmacht im September 1941 fliehen. Im Gefolge der kämpfenden Truppe überrollten im Sommer und Herbst 1941 mobile SS-Verbände die eroberten sowjetischen Gebiete. Im Spätherbst 1941 befahl die zuständige deutsche Ortskommandantur I/922 den Juden in Lubny, sich am 16. Oktober um neun Uhr früh zu sammeln. Sie sollten angeblich »umgesiedelt« werden und deshalb Verpflegung für drei Tage und warme Kleidung mitnehmen. Auf einem von Sicherheitskräften abgeriegelten Feld vor der Stadt wurden die Juden gesammelt, gezwungen, ihr Gepäck abzulegen und sich zu entkleiden, in Gruppen zur Erschießungsstätte geführt und von Angehörigen des Sonderkommandos 4 a der SS-Einsatzgruppe C unter Führung von SS-Standartenführer Paul Blobel erschos-

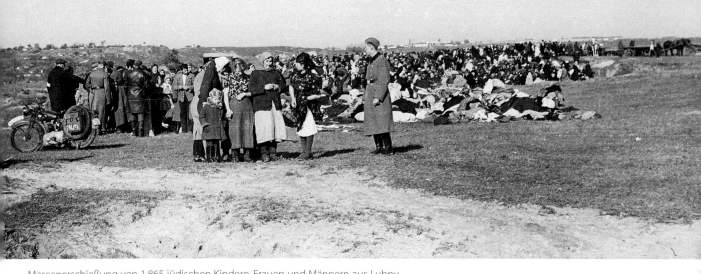

Massenerschießung von 1.865 jüdischen Kindern, Frauen und Männern aus Lubny durch das Sonderkommando 4 a der SS-Einsatzgruppe C, 16. Oktober 1941.

sen. 33 Fotografien dieser Exekution, die Johannes Hähle von der Propaganda-Kompanie 637 der 6. Armee angefertigt hat, sind überliefert. Sie zeigen Juden auf dem Weg zur Mord-stätte und vor allem Hunderte wartender Menschen in warmer, sehr einfacher Kleidung auf einem Acker: unter anderem eine Mutter mit einem schlafenden Kind auf dem

Arm und ihrem Sohn mit etwas Nahrung in der Hand, ein junges Paar, einen Großvater mit seinem Enkel; Angst und Mutlosigkeit sprechen aus ihren Augen. Und es gibt das Porträt eines Mädchens von drei oder vier Jahren, mit einem weißen Schal auf dem Kopf und in eine überlange Armeejacke gesteckt. Sie guckt direkt in die Kamera: fragend, prüfend, fast frech. Dieses und andere Fotos dieser Serie gehören zu den eindringlichsten bildlichen Zeugnissen des Holocaust. Nach eigenen Angaben haben SS-Männer und ihre einheimischen Gehilfen 1.865 jüdische Kinder, Frauen und Männer an diesem 16. Oktober 1941 erschossen. Die Wertsachen und das zurückgelassene Eigentum beschlagnahmte die deutsche Ortskommandantur; auch nichtjüdische Ukrainer bedienten sich. Hinter der Ostfront war Lubny überall – vom litauischen Polangen an der Ostsee bis zum ukrainischen Odessa am Schwarzen Meer. Etwa zwei Millionen Juden fielen Massenerschießungen zum Opfer. An vielen Orten wurden nichtjüdische Kinder von sechs bis neun Jahren aus bäuerlichen Verhältnissen Zeugen und darüber hinaus zu grauenvollen Hilfsarbeiten vor, während und nach der

Lubny, 16. Oktober 1941.

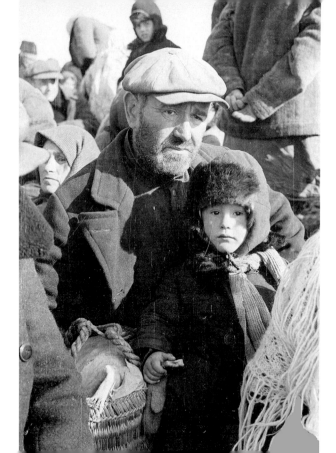

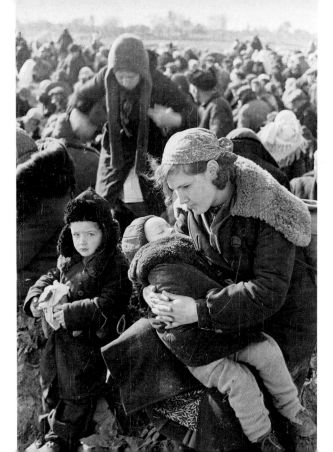

Hinrichtung ihrer jüdischen Nachbarn und Schulkameraden gezwungen: Sie mussten Gruben zuschütten, die sich noch bewegten, da nicht wenige Menschen lediglich angeschossen und Babys lebendig zu den Ermordeten geworfen worden waren. Sie wurden als »Stampfer« missbraucht, indem sie die Leichen mit den Füßen festtreten und dann mit Sand bestreuen musste, damit sich die nachfolgenden Juden »leichter« hinlegen konnten, bevor sie erschossen wurden.

Belzec und Lubny sind lediglich zwei von Tausenden Orten des nationalsozialistischen Völkermordes in ganz Europa. Orte des Mordens waren die Gaskammern in den Todeslagern, unzählige Erschießungsgruben in polnischen, litauischen und lettischen, rumänischen, weißrussischen und ukrainischen Wäldern sowie Hunderte von abgesperrten Ghettobezirken. In Deportationszügen und mobilen Gaswagen, bei Pogromen und »Vergeltungsaktionen«, in Konzentrations- und Zwangsarbeitslagern kamen Millionen Menschen – Juden und Nichtjuden – gewaltsam zu Tode. 220 dieser meist unbekannten Stätten des Terrors werden im Raum der Orte dargestellt.

Lubny, 16. Oktober 1941.

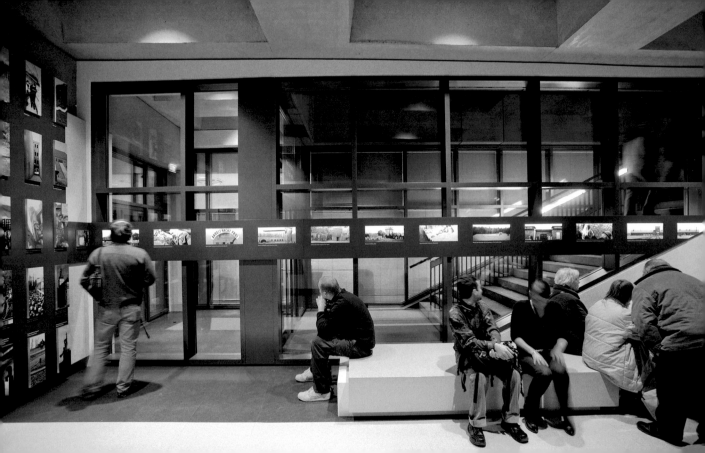

Portal zu den Orten der Erinnerung in Europa

Die Räume im Ort der Information verbreiten eine beson-dere Stimmung. Obwohl der Besucher nirgendwo zum Schweigen aufgefordert wird, herrscht selbst bei großem Besucherandrang fast weihevolle Stille in den verdunkelten Räumen. Jeder Raum fühlt sich anders an: Nimmt man zum Beispiel beim Lesen der Selbstzeugnisse im Raum der Dimensionen noch eine demütige Körperhaltung an, ist der Blick im Raum der Orte nach oben gerichtet, zu den Bildern und Texten, die zu den Tatorten des Völkermords Auskunft geben. Besonders ins Auge sticht eine Karte Euro-pas, die sich am Ausgang dieses letzten Raums der Aus-stellung befindet. Orangefarbene Rechtecke weisen hier auf Orte hin, an denen Juden und Nichtjuden eingesperrt, verschleppt und ermordet wurden. Obwohl es hunderte Rechtecke sind, sind hier doch nur die wichtigsten Schau-plätze des nationalsozialistischen Terrors aufgeführt. Sonst wäre die Karte beinahe flächendeckend orange.

Am meisten beeindruckt die Konzentration der Orte im Osten Europas.

Verlässt der Besucher den Raum der Orte, kommt er im doppelten Sinne in der Gegenwart an. Nach der Dunkelheit müssen sich die Augen erst einmal an das Tageslicht gewöh-nen. Im lichtdurchfluteten Foyer ruht sich mancher Besucher auf den Bänken aus; hier sitzen Schüler, die auf ihre Mit-schüler warten. Zeit, durchzuatmen, aber auch, das eben Gesehene, Gehörte, Gelesene schrittweise zu verarbeiten. Vor allem stellt sich die Frage: Woran erinnert sich Europa und auf welche Weise? Auf diese Frage will das virtuelle Portal zu den Gedenkstätten Antworten geben. Auch hier befindet sich eine Europakarte mit Erinnerungsorten. Auf dieser Karte sticht ebenfalls ein Ungleichgewicht ins Auge, diesmal scheint sie aber nach links, in Richtung Westeuropa zu kippen. Dort gibt es unzählige Museen und Gedenk-stätten, im Osten dagegen vor allem Denkmäler. Doch dieses Ungleichgewicht schwindet allmählich, da die Art und Weise wie, aber auch woran erinnert wird, in ständiger Bewegung ist.

Beispiel Belzec, Polen. Nachdem so gut wie alle Juden im Gebiet zwischen Krakau, Lublin und Lemberg hier ermordet worden waren, ging die SS dazu über, die Spuren zu verwischen. Die menschlichen Überreste wurden zermalmt und beseitigt, das Lagergelände in einen Bauernhof umgewandelt. Jahrzehntelang änderte sich nichts, bis irgendwann die Behörden der Volksrepublik Polen ein Denkmal errichteten mit der Aufschrift: »In Erinnerung an die Opfer hitleristischen Terrors, ermordet in den Jahren 1942/43«. Ähnlich wie in der staatlichen Gedenkstätte Auschwitz hielt das damalige offizielle Polen die Benennung der Opfer als Juden nicht für geboten. Es wäre falsch zu behaupten, Belzec sei nach Kriegsende in Vergessenheit geraten; dieser Ort war nie Teil des öffentlichen Bewusstseins. Der Zusammenbruch der Diktaturen sowjetischen Typs machte in den mittelosteuropäischen Ländern nach Jahrzehnten des Verschweigens und Verdrängens zum ersten Mal freie und öffentliche Diskussionen möglich. Eines der wichtigsten Themenfelder ist auch zwei Jahrzehnte nach 1989/90 die Aufarbeitung der Vergangenheit. Solche Debatten sind schon woanders schwierig

Gedenkstätte am Ort des ehemaligen Vernichtungslagers Belzec. Noch heute befinden sich Massengräber auf dem Gelände.

genug, wie die Beispiele Frankreichs, der Niederlande oder Dänemarks zeigen, aber noch um einiges schmerzhafter in vielfach traumatisierten Ländern wie Polen, Litauen oder der Ukraine mit den Erfahrungen deutscher und sowjetischer Besatzungsregimes. Wer heute das Gelände des ehemaligen Vernichtungslagers Belzec aufsucht, findet eine – vom

Gedenkstätte am IX. Fort, einem Ort von Massenerschießungen 1941–1944, im litauischen Kaunas.

»American Jewish Committee« initiierte und finanzierte – beeindruckende Gedenklandschaft vor. Ein langer, immer tiefer werdender Gang schneidet hinein in das Gelände und deutet den letzten Weg der Opfer an. Dies ist kein abstrakter Ort: Überall auf dem Gelände befinden sich Massengräber. Der kalte Schrecken des Ortes, aber auch seine Absurdität

sind beinahe greifbar. Ein Museum weist vor allem auf die Orte hin, aus denen die ermordeten Juden stammten.

Die Orte der Massenerschießungen von europäischen Juden, insbesondere nach dem deutschen Angriff auf die Sowjetunion im Sommer 1941 sind kaum mehr aufzufinden. An den meisten Stätten war die Auslöschung umfassend, und wo Juden am Leben blieben, wurde es ihnen nicht leicht gemacht, die Erinnerung an die Ermordeten wachzuhalten. Sowjetische Behörden beseitigten Davidsterne und hebräische Inschriften oder haben sie bestenfalls durch einen russischsprachigen Hinweis auf »friedliche Sowjetbürger, die Opfer des Faschismus wurden« ersetzt. Auch das hat sich inzwischen geändert. Hunderte Gedenksteine stehen an teils sehr entlegenen Orten zwischen der Ostsee und dem Schwarzen Meer und vermitteln so einen Eindruck von den gewaltigen geographischen Dimensionen des Holocaust. Auch wenn diese Denkmäler – oft in abgelegenen Wäldern versteckt – nur schwer zu finden sind: Es gibt sie nunmehr.

Durch die Aufnahme hunderter solcher Gedenkorte in eine Datenbank gewährt das Gedenkstättenportal exempla-

rische Einblicke in die sehr unterschiedlichen und sich ständig verändernden Erinnerungskulturen Europas – von den Pyrenäen bis zum Ural, von Norwegen bis Griechenland. An Computerterminals können sich die Besucher über das Erscheinungsbild der Denkmäler, ihre Entstehung und die mit ihnen verbundenen historischen Hintergründe, aber auch über praktische Aspekte, beispielsweise mithilfe einer Wegbeschreibung, sofort und umfassend informieren. Diese Datenbank wird ständig ergänzt und aktualisiert.

Videoarchiv

Die meisten Menschen verbinden mit einem Archiv einen dunklen und staubigen Ort, an dem sich Wissenschaftler mit zerfallenden Dokumenten und alten Papieren beschäftigen, an dem in mühevoller Recherche- und Lesearbeit Unscheinbares, Unzugängliches und Absonderliches entziffert wird und an dem sich Experten mit Weltabgewandtem und schwer Verständlichem beschäftigen. Was in den Archiven aber wirklich vor sich geht, wissen die wenigsten.

Betritt man das Videoarchiv im Ort der Information, dann passiert jedoch etwas anderes. Jeder hat Zutritt zu diesem Archiv. Nicht nur wer sich für ein bestimmtes historisches Ereignis oder für eine ganz spezielle Stadt interessiert, nicht nur, wer einen Forschungsauftrag hat, sondern auch diejenigen, die ohne ein festgelegtes Interesse »einfach mal so« gucken wollen, haben die Möglichkeit, sich an eines der Computerterminals zu begeben, sich einen Kopfhörer aufzusetzen und den Erzählungen der Überlebenden des Holocaust zuzuhören. Wer will, kann das über viele Stunden tun. Es gibt aber auch die Möglichkeit, nur ganz kurze Passagen aus den langen Erzählungen anzusteuern und auszuwählen.

Und vor allem: Dieses Archiv ist nicht still. Menschen unterschiedlichen Alters, in vielen verschiedenen Sprachen und aus allen Gegenden der Welt sprechen. Da gibt es einen Mann, der Anfang der 1920er-Jahre in Spandau geboren wird und der in schönster Berliner Mundart von seinen Kindheits- und Jugenderlebnissen erzählt. Man hört ihm gebannt zu und fühlt sich in die Zeit der Weimarer Republik zurückversetzt. Doch irgendwann wird dieser Junge nach Ausch-

witz deportiert: So schwer das, was er dann erzählt, anzuhören ist – er bleibt dem Zuhörer auf eine eigentümliche Art doch sehr nah. Denn was er über Auschwitz berichtet, erzählt er weiterhin im Berliner Dialekt, und dadurch wird sehr klar, dass dieser Junge ein Einwohner der Stadt, ein Freund, ein Nachbar, vielleicht ein Lausbub war, dass er seinen Alltag in Berlin verbracht hat, dass er zu dieser Stadt gehört hat und dass er plötzlich und ohne Grund verschwunden ist. Wenn man im Videoarchiv nach Orten, die in der Nähe der eigenen Heimatstadt liegen, sucht, wird man auf andere Überlebende treffen, die in anderen Dialekten oder in anderen Sprachen von dem erzählen, was ihnen zugestoßen ist.

Nach einiger Zeit merkt man, dass die Überlebenden nicht einfach nur in eine Kamera und ein Mikrofon sprechen, sondern dass sie den Zuhörer direkt ansprechen. Viele haben ihr Interview gegeben, weil sie den nachfolgenden Generationen und gerade Schülern auf sehr persönliche Art etwas nahe bringen wollen. Und deswegen erzählen sie von ganz Alltäglichem, von dem, was ihnen auf dem Weg zur Schule passiert ist, von Ausflügen, von Freunden, von dem Zusam–

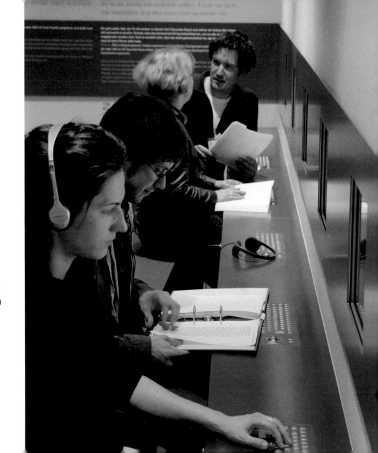

menleben in den Familien – bis zu dem Moment, an dem sie aus all dem herausgerissen wurden.

Es gibt für die Interviewten natürlich sehr viele schmerzhafte Momente. Doch manchmal ist es auch als Zuhörer nicht einfach, den Berichten standzuhalten. Eine polnische Jüdin, die während des Zweiten Weltkrieges noch ein junges Mädchen war, erzählt wie sie sich voller Angst hinter einem Vorhang versteckte, als SS-Männer in die Wohnung ihrer Eltern eindrangen. Sie hörte, wie die Deutschen die Wohnung nach ihr durchsuchten und bemerkte, dass sich einer der Eindringlinge ihrem Versteck näherte. Als sie auf den Boden vor sich blickte, konnte sie die blank geputzten Stiefel des SS-Mannes unter dem Vorhang hindurch sehen – und erkannte darin ihr eigenes Spiegelbild. Eine holländische Jüdin, die ein Interview zusammen mit ihrem Sohn gibt, erzählt, wie sie ihn nach der Besetzung von Amsterdam schweren Herzens einem Nachbarn zum Schutz anvertraute und ihm als Letztes sagte, dass er einen schönen Tag im Zoo verbringen werde. Sie sah ihn danach mehrere Jahre nicht. Und doch hat sie ihn durch diese Tat gerettet, denn

Ada Willenberg im Interview mit der Stiftung, Juni 2009.

beide sitzen – sichtlich bewegt – vor der Kamera und erzählen davon.

So schwierig und anstrengend es auch manchmal sein mag, solchen Erzählungen zuzuhören – dadurch dass es die

Samuel Willenberg, Juni 2009.

und beginnt, vermittelt über ihre Erzählungen, einen Eindruck von der mörderischen Dimension des Holocaust zu bekommen.

Aber nicht nur die »Anwesenheit« der Überlebenden macht das Videoarchiv zu einem Ort der intensiven Auseinandersetzung. Die Möglichkeiten der Technik lassen den Besucher auch selbst aktiv werden. Man kann in den digitalisierten Videos selbständig und an jede beliebige Stelle vor- und zurückzuspringen, man kann, wenn man etwas nicht verstanden hat, das Interview mitlesen oder es sich übersetzen lassen, nach Orten oder Personen suchen und kann zusätzliche historische Informationen abrufen.

Wie das Holocaustdenkmal in vielerlei Hinsicht das Gegenteil von dem ist, was die meisten unter einem Denkmal verstehen, so ist das Videoarchiv das Gegenteil von dem, was sich viele unter einem Archiv vorstellen: Ein Ort, den man mit den Überlebenden betreten kann und der immer wieder neue Einblicke in die ganz persönlichen Erfahrungen derjenigen, die den Holocaust durchleben mussten, gibt.

Stimmen und die Gesichter der Überlebenden sind, die vom Holocaust sprechen, ist das Videoarchiv ein lebendiger Ort, an dem jeder etwas von den ganz persönlichen Erfahrungen einzelner Menschen hören kann. Man sitzt vor diesen Menschen

ORT DER INFORMATION – WEITERE ANGEBOTE

Datenbanken

Die Namen der Holocaustopfer von Yad Vashem

Wo können die Namen und die Erinnerung der Opfer des Holocaust bewahrt werden und zukünftige Generationen die von den Nationalsozialisten ausgelöschten Familienzweige zurückverfolgen? – Diese Frage wollte das israelische Parlament im Jahr 1953 mit der Gründung der größten staatlichen Gedenkstätte für die »Märtyrer und Helden im Holocaust« in Jerusalem »Yad Vashem« (Denkmal und Name) beantworten und gab ihr den Auftrag, sogenannte Gedenkblätter zu sammeln. In ihnen werden Informationen zur Lebensgeschichte der Opfer von Angehörigen, Freunden und Bekannten festgehalten. Diese Gedenkblätter sollen die fehlenden Grabsteine für die ermordeten und verschollenen Juden gewissermaßen ersetzen. Sie werden in einer eigens errichteten Halle (»Hall of Names«) aufbewahrt. Über zwei Millionen Gedenkblätter konnten inzwischen gesammelt werden. Enthalten sind dabei auch die Namen von 320.000 Kindern, die bei ihren Eltern vermerkt sind. Die Hälfte der Blätter enthält ein Foto der Person. Nach und nach wird diese Datenbank durch Namen und biographische Angaben aus anderen Quellen erweitert. Dutzende Freiwillige werten hierfür Gedenkbücher, Transport-, Erschießungs- und andere Opferlisten aus. Auf diese Weise konnte Yad Vashem bislang die Namen und Todesumstände von über 3,3 Millionen ermordeten Juden ermitteln. Für die Arbeit der Stiftung, insbesondere bei der Erweiterung des Raums der Namen, sind diese Quellenbestände und die enge Zusammenarbeit mit Yad Vashem unverzichtbar.

Eines der Ziele von Yad Vashem ist es, alle verfügbaren Quellen bereitzustellen – in der Hoffnung, dass sich daraus

YAD VASHEM
The Holocaust Martyrs' and Heroes' Remembrance Authority
Hall of Names

יד ושם
רשות הזיכרון לשואה ולגבורה
היכל השמות

Page of Testimony דף עד

דף עד לרישום והנצחת של הנספים בשואה; נא למלא דף נפרד עבור כל נספה בנפרד, בכתב בר
Commemoration of the Jews who perished during the Holocaust; please fill in a separate form for each victim, in block capitals

Maiden name: שם משפחה לפני הנישואין	Victim's family name: שם משפחה של הנספה			
ZINGER	WAINTRAUB			
Previous/other family name: שם משפחה קודם/אחר:	First name (also nickname): שם פרטי (גם שם חיבה/כינוי):			
	GITL			
Approx. age at death: גיל משוער בעת המוות: 42	Date of birth: תאריך לידה: 1801	Gender: מין: M / F / ? / ?	Title: תואר:	
Nationality: נתינות: POLISH	Country: ארץ: POLAND	Region: מחוז: LUBLIN	Place of birth: מקום לידה: MIEDZRZEC PODLASKI	
Victim's father: שם משפחה: Family name: ZINGER	First name: שם פרטי: ABRAHAM	אב הנספה:		
Victim's mother: שם משפחה לפני הנישואין: Maiden name:	First name: שם פרטי:	אם הנספה:		
Victim's husband: wife / husband: אישה/בעל של הנספה:	No. of children: מס' ילדים: 2	Family status: מצב משפחתי: MARRIED	Maiden name: שם לפני הנישואין:	First name: שם פרטי: SHLOMO
Address: כתובת: ul KOSCIELNA 3	Country: ארץ: POLAND	Region: מחוז: LUBLIN	Permanent residence: מקום מגורים קבוע: MIEDZVRZEC PODLASKI	
Member of org./movement: חבר בארגון/תנועה:	Place of work: מקום העבודה: ul KOSCIELNA 2	Profession: מקצוע: SEAMSTRESS		
Address: כתובת: ul KOSCIELNA 3	Country: ארץ: POLAND	Region: מחוז: LUBLIN	Residence before deportation: מגורים לפני הגירוש: MIEDZVRZEC PODLASKI	

Places, events and activities during the war (prison / deportation / ghetto / camp / death march / hiding / escape / resistance / combat):
אירועים / פעולות ומקומות בזמן המלחמה (מעצר / גירוש / גטו / מחנה / צעדת מוות / מסתור / בריחה / הצלה / התנגדות / לחימה):

| Date of death: תאריך המוות: 1943 | Country: ארץ: POLAND | Region: מחוז: | Place of death: מקום המוות: TREBLINKA |

Circumstances of death: נסיבות המוות:

אני, החתם, מצהיר בזה כי העדות שמסרתי על פרטיה נכונה ואמיתית לפי מיטב ידיעתי והכרתי.
I, the undersigned, hereby declare that this testimony is correct to the best of my knowledge.

Previous/maiden name: שם משפחה קודם: GAENI WANIRAUB	Family name: שם משפחה:	First name: שם פרטי: ABRAHAM			
State/Zip code: אזור/מיקוד: 62504	City: עיר: TEL-AVIV	Apt.: דירה:	Entrance: כניסה:	House no: מס' בית: 30	Street: רחוב: SHARET
Relationship to victim (family/other): הקרבה (משפחתית/אחרת) לנספה: MY MATHER	Tel.: הנני ניצול השואה: אני/איני	Tel.: מס' טלפון: 03-5465841	Country: מדינה: ISRAEL		

Holocaust survivors may complete a special form in which to fill in their details.
בזמן המלחמה הייתי במחנה / בגטו / במסתור / בבריחה / בהתנגדות / בחימה / במחתרת (הקף בעיגול)

Date: 15/4/88 Place: TEL-AVIV Signature: חתימה:

"ונתתי להם בביתי ובחומותי יד ושם...אשר לא יכרת" ישעיהו נ"ו ה'
"...And I shall give them in My house and within My walls a memorial and a name...that shall not be cut off." Isaiah 56:5

weitere Kontakte, Recherchen, Dokumentationen, Ausstellungen ergeben. Deshalb sind die in zahlreichen Sprachen ausgefüllten Gedenkblätter inzwischen im Internet zugänglich und ins Englische übersetzt. Diese Datenbank ist auch den Besuchern der Ausstellung im Ort der Information zugänglich. Sie ermöglicht die Suche nach Informationen auch zum Schicksal von Juden, die aus dem eigenen Wohnort stammten.

Das Gedenkbuch des Bundesarchivs

Das Gedenkbuch des 1952 gegründeten Bundesarchivs unter dem Titel »Opfer der Verfolgung der Juden unter der nationalsozialistischen Gewaltherrschaft in Deutschland 1933–1945« gibt, so Bundespräsident Horst Köhler, »den Ermordeten ihren Namen und damit ihre Menschenwürde wieder. Es ist zugleich ein Denkmal und eine Erinnerung daran, dass jedes einzelne Menschenleben einen Namen und eine einzigartige Geschichte hat.« Seit 2008 ist das Gedenkbuch im Ort der Information online zugänglich. Die aktuelle Fassung umfasst 159.972 Namen von jüdischen Kindern,

Gedenkblatt Gittle Waintraub.

Frauen und Männern aus dem Deutschen Reich, darunter rund 155.000 der bis zu 165.000 Ermordeten oder Verschollenen. Von einer vollständigen Sammlung der Namen und Lebensgeschichten aller Opfer kann noch immer nicht die Rede sein.

Seit der ersten Auflage im Jahr 1986 wurden hierfür kontinuierlich neu zugängliche Quellen ausgewertet. Nach der Wiedervereinigung der beiden deutschen Nachkriegsstaaten im Oktober 1990 und der Zusammenführung der Bestände des westdeutschen Bundesarchivs und des Zentralen Staatsarchivs der DDR konnten insbesondere die Opfer aus den Gebieten der fünf neuen Bundesländer und des ehemaligen deutschen Ostens recherchiert und in die zweite Auflage aufgenommen werden. Eine besondere Rolle spielten die Volkszählungsakten vom 17. Mai 1939, in denen der NS-Staat Angaben zu jüdischen Wurzeln – unabhängig von Glaube und Selbstverständnis – gefordert hatte, um so eine bis dahin beispiellose statistische Grundlage für die weitere Entrechtung von Juden zu erhalten. Weitere Quellen betrafen die etwa 17.000 vorrangig jüdischen Männer mit polnischer

Die Wirtschaftswissenschaftlerin Cora Berliner (*1890), Namensgeberin der Postadresse des Holocaustdenkmals. Bis vor wenigen Jahren hieß es über ihr Schicksal »Todesort: Osten, verschollen«. Nunmehr ist bekannt, dass sie am 24. Juni 1942 von Berlin über Königsberg in die Vernichtungsstätte Malyj Trostenez bei Minsk verschleppt und dort ermordet wurde.

Staatsangehörigkeit, die das Regime im Oktober 1938 nach Polen abgeschoben hat, und ihre in Deutschland verbliebenen Familienangehörigen, die bis Sommer 1939 ebenfalls vertrieben wurden; bei offiziellen Stellen häufig nur mit dem unverfänglichen Begriff »abgemeldet« vermerkt. Ihre Spuren verlieren sich oft; 7.000 von ihnen sind im Gedenkbuch zu finden.

Die Debatte

Am 25. Juni 1999 beschloss der Deutsche Bundestag, ein Denkmal für die ermordeten Juden zu errichten. Die jahrelangen Debatten um das Ob und Wie dieses Projektes waren für seine Entscheidungsfindung von zentraler Bedeutung. Mehr noch, die Auseinandersetzungen haben die Denkmalsidee in der Öffentlichkeit verankert und ihre Umsetzung zu einem bürgerschaftlichen Prozess gemacht. Die Debatte ist in diesem Sinne bereits Teil des Denkmals, nämlich als Zeichen aktiver Erinnerung. Deshalb ist diese Entstehungsgeschichte – neben der historischen Darstellung und den Hinweisen auf andere Gedenkstätten – Teil des Orts der Information.

Ende Oktober 2003 wurde bekannt, dass zum Schutz der Betonstelen vor Graffiti ein Produkt der Firma »Degussa« mit dem Namen »Protectosil« verwendet wurde. Eine Tochter des Konzerns, die »Degesch« (Deutsche Gesellschaft für Schädlingsbekämpfung), hatte während der Zeit des Nationalsozialismus das Giftgas »Zyklon B« vertrieben, mit dem die SS zwischen 1942 und 1944 weit über eine Million Menschen, vor allem Juden, in den Lagern Auschwitz-Birkenau und Lublin-Majdanek auf besetztem polnischem Gebiet ermordet hatte. Die Auseinandersetzung um die Verwendung von »Protectosil« führte zu einem vierwöchigen Baustopp für die Stelen. Es entbrannte eine wochenlange Diskussion in Deutschland und Europa – vor allem um die Frage, welche Schlüsse für die Gegenwart aus der Tatsache zu ziehen seien, dass zahlreiche deutsche Firmen mit dem Dritten Reich paktiert hatten. Mitte November 2003 entschied das Kuratorium der Stiftung unter Vorsitz des damaligen Bundestagspräsidenten Wolfgang Thierse, den Bau mit Degussa-Produkten fortzusetzen und diese Debatte im Ort der Information darzustellen.

Die Holocaustmahnmalgroteske

Chemischer Antifaschismus-Test

Schuldige Steine

Schöner bauen mit Degussa

Geisel der Geschichte

Mahnmal: Droht jetzt der Abriss?

Das im Eingangsbereich installierte Terminal bietet vielfältige Informationen über verschiedene Diskussionen um das Denkmal. Zahlreiche Presseartikel, die den Entstehungsprozess des Denkmalprojekts veranschaulichen, sind abrufbar.

Besucherservice und Bildungsangebote

Guten Tag! How are you? Bonjour! ¡Buenos días! שלום! Buon giorno! Добрый день! Dzień dobry! Die Besucherbetreuer begrüßen die Gäste persönlich in vielen Sprachen. Sie verteilen ein Faltblatt mit Informationen zum Stelenfeld und zur Ausstellung im Ort der Information, das in 14 Sprachen vorliegt. Deutlich wird, dass jeder Besucher – trotz des großen Andrangs und Trubels – gern gesehen ist und respektvoll behandelt wird. Seine persönlichen Bedürfnisse und Fragen stehen im Mittelpunkt der Arbeit am Denkmal. Unter ihnen sind beispielsweise Zeitzeugen, die aus Israel oder den USA mit ihren Angehörigen allein wegen des Denkmals in ihre Geburtstadt Berlin reisen. Gleiches gilt für Touristen aus

aller Welt, die das Stelenfeld oft im »Vorübergehen« während einer Besichtungstour entdecken oder die Vielzahl von Schüler-, Soldaten- oder Reisegruppen, die eine Führung oder einen Workshop zuvor telephonisch gebucht haben.

Angesichts der im Vorfeld oft geäußerten Erwartung, *dass es sehr bedrückend wird«*, ist es die Aufgabe der Besucherbetreuer, eine freundliche und offene Atmosphäre zu schaffen, die die Möglichkeit zur Information, zum Austausch und zum Gedenken an die Opfer des Holocaust eröffnet. Eine Atmosphäre, die dem Einzelnen Raum gibt, die vermittelten Einblicke aufzunehmen und sich auf die Selbstzeugnisse, Familiengeschichten und Fakten einzulassen. Die Ruhe, die konzentrierte Atmosphäre in den Ausstellungsräumen und die vielen positiven Eintragungen in den Gästebüchern zeigen, dass dieser selbstgesetzte Anspruch umgesetzt wird. Stellvertretend für viele Reaktionen von ausländischen Gästen stehen diese zwei Äußerungen: *»I am impressed that the German Government built this place and confronted their own past.«* (*»Ich bin beeindruckt, dass die deutsche Regierung diesen Ort errichtet hat und sich mit der eigenen Vergangen-*

heit auseinandersetzt.«) und »*German understanding of their history – impressive compared to other countries.*« (»*Wie Deutschland seine eigene Geschichte begreift, ist im Vergleich zu anderen Ländern beeindruckend.*«)

Im Gegensatz zur Stille im Ort der Information bietet sich im Stelenfeld ein ganz anderes Bild: Neben den vielen Besuchern, die durch das Stelenfeld laufen oder auf den Stelen verweilen, nimmt man überall Gruppen von eifrig diskutierenden Jugendlichen oder Erwachsenen wahr. Finden die Diskussionen innerhalb der angebotenen Führungen statt, wird das Gespräch von einem pädagogischen Mitarbeiter moderiert und mit Informationen zur Gestaltung des Stelenfeldes und zu den Inhalten der Ausstellung unterfüttert. Denn im Zentrum der Vermittlung steht der lebendige Dialog und nicht die Belehrung der Besucher. Jeder Gast reagiert anders auf die Erfahrung, sich im Stelenfeld zu bewegen und orientieren zu müssen. Die begleitenden Referenten sammeln Kommentare, Eindrücke und Assoziationen und diskutieren oft kontrovers. Sie verstehen sich als Moderatoren, die besondere Interessen und Erfahrungen berück-

sichtigen. Um den Charakter einer Gedenkstätte zu wahren, finden im Ort der Information keine Führungen statt. Der Besucherservice bietet jedoch eine 70-minütige Hörführung in deutscher und englischer Sprache an. Die Kuratoren führen dabei durch die einzelnen Räume der Ausstellung, erzählen von ihren Forschungen im Vorfeld und ihren Begegnungen mit Überlebenden, deren persönliche Dokumente in der Ausstellung zu sehen sind.

Allen Unkenrufen zum Trotz nimmt das Interesse der Jugendlichen an der Vergangenheit nicht ab, wie deren stetig wachsende Zahl beweist. Nach dem stärksten Eindruck, den der Besuch des Denkmals hinterlassen hat, befragt, antwortete ein Besucher im März 2009: *»All the young people who are here.«* (*»Die vielen jungen Menschen, die sich hier aufhalten.«*). Eine Schülerin fasst ihre bewegende Begegnung mit einem Überlebenden des Holocaust im Rahmen eines Projekttages im Videoarchiv zusammen: *»Willi F. sitzt da und spricht. 1996. 50 Jahre her. Einer kann sprechen. Für fast 1 Million, die in diesem Lager blieben. Für alle!«* Jugendliche haben hier die Gelegenheit, einen Zeitzeugen »kennen zu lernen«

und sich mit den einzelnen Stationen seines Lebens – der Erfahrung von Ausgrenzung, Verfolgung und Ermordung von Familienangehörigen und Freunden, aber auch dem Willen, nach 1945 einen Neuanfang zu wagen – auseinanderzusetzen. In den Workshops vertiefen Schüler die Themen der einzelnen Ausstellungsräume, indem sie die überlieferten Quellen erforschen, ergänzende Materialien recherchieren und versuchen, sich vorzustellen: Wie lebte die Familie Grossmann in Lodz vor der deutschen Besetzung Polens? Wie sah ihr Alltag im Ghetto aus? Warum gibt es so viele Fotos, auf denen Mendel Grossman das Leben hinter Stacheldraht dokumentiert? Wie wurde das Tagebuch von Abraham Lewin überliefert, in dem er die Deportationen aus dem Warschauer Ghetto beschreibt? Was berichtet Gusta Davidson-Draenger, die eine jüdische Widerstandsgruppe leitete, aus der Gestapo-Haft? Welche Bedeutung hat das Denkmal für Sabina van der Linden, geborene Haberman, die im Mai 2005 eine Rede zur Eröffnung des Denkmals hielt und deren Geschichte im Raum der Familien dokumentiert ist? Die Gestaltung eines eigenen Denkmalentwurfes in Form einer

Collage oder Zeichnung bietet eine weitere Möglichkeit, sich mit dem Vorgefundenen, Erfahrenen und Erlebten kreativ auseinanderzusetzen. Bei einem Stadtspaziergang rund um das Denkmal wird Berlin als vielseitige Erinnerungslandschaft erfahrbar.

Das Denkmal solle »*ein Ort sein, an den man gern geht*« – so lautete eine nach den lang währenden Debatten viel belächelte Hoffnung im Vorfeld der Eröffnung. Dieser zunächst eigenartig anmutende Wunsch an einen Ort des Gedenkens und Mahnung hat sich im Alltag erfüllt. Längst ist das Denkmal für die ermordeten Juden Europas, das sogenannte Holocaustmahnmal, zu einem Ort des Lernens, der Begegnung, des Austauschs und des respektvollen Erinnerns geworden.

Statistische und technische Daten

Stelenfeld

Größe des Stelenfeldes: 19.073 m^2

Anzahl der Stelen: 2.711 (aus Beton)

Abmessungen der Stelen: 0,95 m Breite, 2,38 m Länge Höhen von 0 bis 4,7 m, Neigung von 0,5° bis 2°

Gewicht der größten, 4,7 m hohen Stele: ca. 16 t

Durchschnittliches Gewicht einer Stele: ca. 8 t

Aufstellung der Stelen: in 54 Nord-Süd-Achsen und 87 Ost-West-Achsen

Größe der gepflasterten Fläche: ca. 13.100 m^2

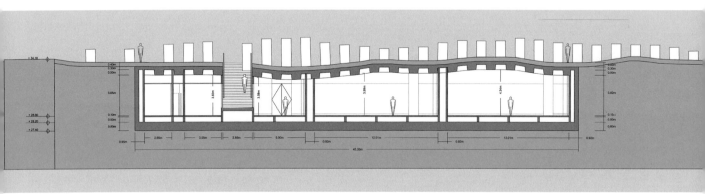

Beleuchtung des Stelenfeldes:
180 ebenerdig im Pflaster verlegte Beleuchtungskörper

Bruttogrundfläche Ort der Information:
2.116 m², davon 778 m² Ausstellungsräume

Zeit von der Idee bis zur Eröffnung:
18 Jahre (von 1987 bis 2005)

Kosten für den Bau insgesamt:
27,6 Millionen Euro aus Bundesmitteln

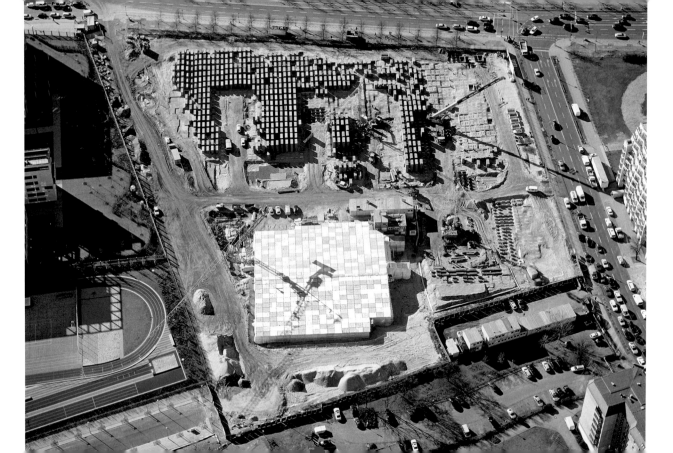

Besucherzahlen

Seit der Eröffnung im Mai 2005 sind Millionen von Menschen durch das Stelenfeld des Denkmals für die ermordeten Juden Europas gelaufen, mehr als zwei Millionen besuchten bis Herbst 2009 die Ausstellung im Ort der Information. Jährlich kommen weit mehr als 450.000 Gäste aus aller Welt. Zu Spitzenzeiten sind es über 2.300 Besucher pro Tag.

Etwa 40 Honorarreferenten übernehmen die Betreuung von Gruppen im Stelenfeld und im Ort der Information. Aufgrund der internationalen Zusammensetzung des Teams können derzeit Führungen in ca. 20 Sprachen angeboten werden. Die kostenlose Informationsbroschüre ist in 14 Sprachen erhältlich. Die Mehrheit der Besucher stammt aus dem deutsch- und englischsprachigen Raum. Auch das pädagogische Angebot zeigt konstant hohe Teilnehmerzahlen, so konnten bislang über 2.300 Führungen, Workshops und Projekttage an Schüler- oder Erwachsenengruppen pro Jahr vermittelt werden.

Staatsminister Bernd Neumann begrüßt den einmillionsten Besucher im Ort der Information, 12. Juni 2007.

Luftaufnahme der Denkmalbaustelle mit »Schutzzelt« für den Ort der Information, März 2004.

Technik und Neue Medien

Aufgrund der räumlichen Enge im Ort der Information war bereits in einem frühen Stadium der Planungen klar, dass die Ausstellungsinhalte zu großen Teilen multimedial umgesetzt würden. Im Ort der Information gibt es daher insgesamt sechs multimediale Präsentationen; vier von ihnen sind datenbankgestützte Anwendungen und drei von diesen wiederum interaktiv. Die Ausstellung verfügt über acht Beamer, 15 interaktive Computerterminals, vier Bildschirmpräsentationen und sechs Hörstationen. Allein für die Medientechnik wurden etwa 17 Kilometer Kabel verbaut. Darüber hinaus sind zwei komplette Medienausstattungen für die beiden Seminarräume vorhanden. Diese komplexe Technik erlaubt es, die üblichen Abspiel- und Präsentationsformate zu nutzen und sie über ein »Interface« in der Wand zu steuern. Außerdem ist es möglich, beide Räume zu einem Saal zusammenzufügen und Pressekonferenzen, Buchvorstellungen und Podiumsdiskussionen durchzuführen.

Angesichts der hohen Besucherzahlen des Orts der Information liegen die extremen Anforderungen an die Verfügbarkeit der Technik sowie an Lebensdauer und Nutzbarkeit der einzelnen Geräte auf der Hand. Die Fortführung der wissenschaftlichen Arbeit, die Aktualisierung und Vervollständigung der Ausstellungsinhalte spiegelt sich auch in den Präsentationen des Orts der Information wider: Sie werden beständig optimiert, weiterentwickelt und den neuesten technischen Entwicklungen angepasst.

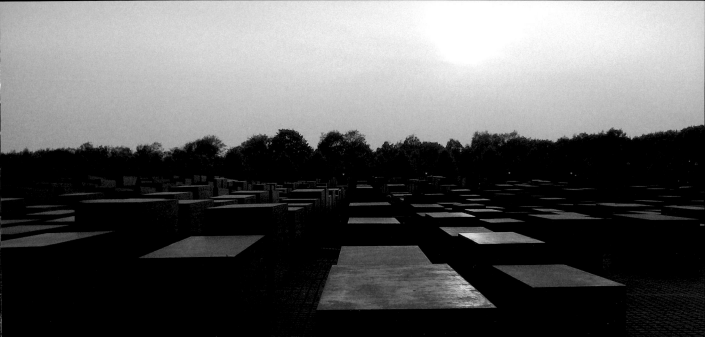

GEDENKZEICHEN UND HISTORISCHE INFORMATIONEN IN DER NÄHEREN UMGEBUNG

1 Denkmal für die im Nationalsozialismus verfolgten Homosexuellen

2 Denkmal für Gotthold Ephraim Lessing

3 Projekt »Global Stone«

4 Denkmal für Johann Wolfgang von Goethe

5 Denkmal für die im Nationalsozialismus ermordeten Sinti und Roma

6 Sowjetisches Ehrenmal

7 Mahnmal für die ermordeten Reichstagsabgeordneten

8 Gedenkort »Weiße Kreuze«

9 Schautafel »Mythos und Geschichtszeugnis ›Führerbunker‹«

10 Denkmäler preußischer Militärs am früheren Wilhelmplatz

11 Denkmal für die Ereignisse des 17. Juni 1953

12 Topographie des Terrors und Geschichtsmeile »Wilhelmstraße«

13 Sockel eines Denkmals für Karl Liebknecht

14 Skulptur und Gedenkplatte »Aktion ›T4‹«

15 Gedenkstätte Deutscher Widerstand

Denkmal für die im Nationalsozialismus verfolgten Homosexuellen

Nach ihrer Machtübernahme verschärften die Nationalsozialisten den Paragraphen des Reichsstrafgesetzbuches, der homosexuelle Handlungen unter Strafe stellte, und verschleppten schwule Männer in Konzentrationslager. Seit 1935 wurde eine wachsende Zahl homosexueller Männer zwangskastriert. Lesbische Frauen wurden unter falschen Anschuldigungen inhaftiert. Nach 1945 verlängerten gesellschaftliche Vorurteile und das Schweigen über das erlittene Unrecht die Leiden der Opfer. Erst 1994 fielen die letzten Bestimmungen gegen Homosexuelle in Deutschland. 2003 beschloss der Deutsche Bundestag die Errichtung eines Denkmals für die verfolgten Homosexuellen, das im Jahr 2008 der Öffentlichkeit übergeben wurde. In einer leicht geneigten Betonstele ist eine Fensteröffnung eingelassen, durch die ein Film mit einer homoerotischen Kuss-Szene betrachtet werden kann. Das Denkmal soll auch »ein beständiges Zeichen gegen Intoleranz, Feindseligkeit und Ausgrenzung gegenüber Schwulen und Lesben setzen«.

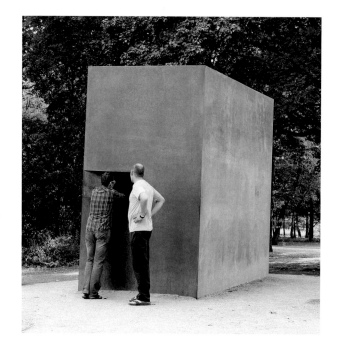

Denkmal für Gotthold Ephraim Lessing

Mit der Idee, Dichterdenkmäler zu errichten, verband sich seit den 1850er-Jahren die Absicht, den Stolz auf eine gemeinsame deutsche Nation in den einzelnen Teilstaaten zu stärken. Bürgerliche Komitees trugen die Projekte – zunächst unter Aufsicht des preußischen Königs, nach 1871 des Kaisers. Die Geschichte des Lessing-Denkmals zeigt dabei die Grenzen der Integration der deutschen Juden auf. 1886 bildete sich ein jüdisches Denkmalkomitee, das ausdrücklich einen eigenen Beitrag zur Ehrung des Schriftstellers als Verfechter der Toleranz leisten wollte. Nach der Denkmalseröffnung Ende 1890 nahmen konservative und katholische Zeitungen diese in ihren Augen falsche, vom politischen Liberalismus ausgehende Verehrung Lessings ins Visier. Die Bewunderer Lessings als Aufklärer und Versöhner mussten sich als »Christusfeinde« und »Verächter jeglichen Autoritätsglaubens« bezeichnen lassen. Dabei wurden antijüdische Töne laut. Diese Kritik schmälerte damals die Wirkung des Denkmals.

Projekt »Global Stone«

Als sich Wolfgang Kraker von Schwarzenfeld auf seinen
Weltumseglungen mit globalen Problemen wie Krieg und
Umweltzerstörung konfrontiert sah, kam ihm die Idee des –
durch Sponsoren finanzierten – Projekts »Global Stone«.
Ab 1999 suchte er auf jedem Kontinent zwei Steine mit ca.
30 Tonnen Gewicht aus, die sich durch ihr Material, ihre Form
oder ihre Herkunft auszeichnen. Ein Stein verblieb an seinem
Ursprungsort, der andere wurde im Tiergarten aufgestellt.
Jeder Stein und damit jeder Kontinent soll für einen von
fünf Schritten zum Frieden stehen: Europa symbolisiert Erwa-
chen, Afrika die Hoffnung, Asien das Vergeben, Amerika die
Liebe und Australien den Frieden. Die Steine sind so ausge-
richtet, dass jeweils am 21. Juni mittels Lichtreflexion eine
unsichtbare Verbindung sowohl zwischen den »Schwester-
steinen« auf den Erdteilen und in Berlin als auch zwischen
den fünf Berliner Steinen entsteht. Auf diese Weise soll die
Verbundenheit der Menschheit versinnbildlicht werden.

Denkmal für Johann Wolfgang von Goethe

In Anwesenheit des deutschen Kaisers und des Kronprinzen
wurde 1880 im Tiergarten ein Denkmal für Johann Wolfgang
von Goethe enthüllt. Seine Errichtung hatte sich jedoch ver-
zögert. Nach der Grundsteinlegung für eine Friedrich-Schil-
ler-Statue auf dem Gendarmenmarkt 1859 waren lange
Debatten um ein Ensemble von Denkmälern für Schiller, Les-
sing und Goethe entbrannt. Das Schiller-Denkmal blieb dort
schließlich allein. Die öffentliche Aufnahme des Goethe-
Denkmals war verhalten. Stand der Dichterfürst vor der
Gründung des Deutschen Reiches 1871 »für den Willen der
Deutschen zur Nation«, so verdächtigten ihn manche nun-
mehr, ein »Weltbürger« gewesen zu sein. Im Tiergarten ent-
standen weitere Denkmäler für Dichter und Komponisten.
Wilhelm II. ließ zudem bis 1901 die »Siegesallee« anlegen.
In einer Sichtachse vom Kemperplatz (heute: Ein- und Aus-
fahrt des Tiergartentunnels) bis zum damaligen Standort der
Siegessäule vor dem Reichstagsgebäude wurden 32 Herr-
scherdenkmäler aus Marmor errichtet.

Denkmal für die im Nationalsozialismus ermordeten Sinti und Roma

Lange wurde der Völkermord an den als »Zigeunern« ver-
folgten europäischen Sinti und Roma (der »Porajmos«) in der
Öffentlichkeit kaum beachtet. 1992 beschloss die Bundesre-
gierung die Errichtung eines nationalen Denkmals, dessen
Bau sich durch Meinungsverschiedenheiten der Opferver-
bände über die Widmung verzögerte. 2010 wird es fertig-
gestellt. Das Denkmal besteht aus einem Brunnen mit einer
versenkbaren Stele, auf der täglich eine frische Blume liegt.
Statt einer Inschrift wird aus dem Gedicht »Auschwitz« des
Italieners Santino Spinelli, selbst Angehöriger der Roma,
zitiert: »Eingefallenes Gesicht / erloschene Augen / kalte Lip-
pen / Stille / ein zerrissenes Herz / ohne Atem / ohne Worte /
keine Tränen.« Darüber hinaus informieren Tafeln über Aus-
grenzung und Massenmord an dieser Minderheit in ganz
Europa während der nationalsozialistischen Terrorherrschaft.

Sowjetisches Ehrenmal

Das Sowjetische Ehrenmal ist wahrscheinlich das erste
Denkmal, das nach Kriegsende im zerstörten Berlin errichtet
wurde. Es gedenkt der mehr als 20.000 Rotarmisten, die bei
der Eroberung der Reichshauptstadt fielen. Die Anlage ist
zugleich Friedhof für über 2.000 sowjetische Soldaten.
Sie besteht aus Gräbern, einer acht Meter hohen Bronze-
skulptur eines Soldaten und zwei Panzern vom Typ »T 34«,
die als erste das Berliner Stadtgebiet erreichten. Bereits am
11. November 1945 wurde das Denkmal eingeweiht. Im Mai
1949 und im November 1949 folgten zwei weitere, wesent-
lich größere Anlagen in Treptow und in der Schönholzer
Heide. Bis 1994 stand im Tiergarten eine sowjetische Ehren-
garde, obgleich sich das Denkmal seit 1945 im britischen
Sektor Berlins befunden hatte. Während des Kalten Krieges
haben Westberliner an diesem Ort auch gegen die Politik
der Sowjetunion demonstriert. Seit dem Abzug der einstigen
Siegermacht befinden sich alle drei Ehrenmale in der Obhut
des deutschen Staates.

Mahnmal für die ermordeten Reichstagsabgeordneten

Zu den ersten Opfern der nationalsozialistischen Verfolgung gehörten gewählte Abgeordnete des Deutschen Reichstags. Die neuen Machthaber zwangen insbesondere Kommunisten und Sozialdemokraten ins Exil oder den Untergrund oder verschleppten sie in Konzentrationslager, wo sie gequält und ermordet wurden. Bereits 1985 richtete das Westberliner Abgeordnetenhaus den Wunsch an den Bundestag, dieser Opfer zu gedenken. Auf Drängen der Bürgerinitiative »Perspektive Berlin« wurde die Idee eines Denkmals vor dem Reichstagsgebäude umgesetzt. Seit 1992 erinnern 96 gusseiserne Platten an jeweils einen ermordeten Volksvertreter. Sie tragen Namen, Sterbedatum und Ort der Ermordung der Abgeordneten. Das Mahnmal ist so angelegt, dass es erweitert werden kann, wenn die Forschung weitere Opfer findet. Im Keller des Reichstagsgebäudes befindet sich das »Archiv der deutschen Abgeordneten« von Christian Boltanski, das an die demokratisch gewählten Parlamentarier der Jahre 1919 bis 1999 erinnert.

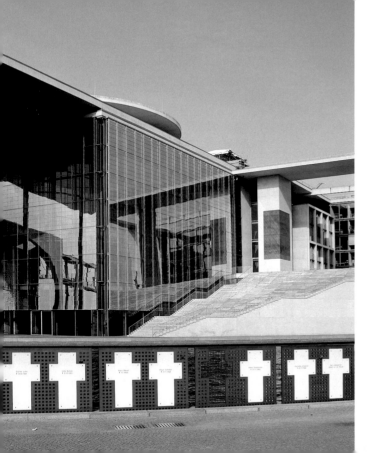

Gedenkort »Weiße Kreuze«

136 namentlich bekannte Menschen sind beim Versuch, die Berliner Mauer zu überwinden und in die Freiheit zu gelangen, umgekommen. Westberliner Bürger begannen früh, an den Stellen der tödlichen Fluchtversuche Kreuze anzubringen. Die wachsende Anzahl der Kreuze und ihre verstreute Lage erschwerten aber die Pflege. Daher wurden einige von ihnen durch den Berliner »Bürgerverein« gesammelt und am zehnten Jahrestag des Mauerbaus, dem 13. August 1971, hinter dem Ostportal des Reichstagsgebäudes an der Spree aufgestellt. Nach 1989/90 wurden sie wegen der Errichtung der Parlamentsbauten vom Spreeufer an die Ebertstraße verlegt, kehrten umgestaltet jedoch 2003 wieder an das Flussufer zurück. Das Gedenkzeichen an der Scheidemann-/Ecke Ebertstraße blieb erhalten. An beiden Orten finden sich dieselben Namen. Unter ihnen ist auch Chris Gueffroy, der – 20-jährig und nur neun Monate vor dem Mauerfall – als letztes Opfer durch Waffeneinsatz von Grenzposten der DDR ums Leben kam.

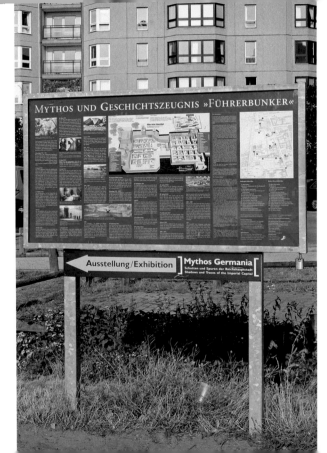

»Mythos und Geschichtszeugnis ›Führerbunker‹«

Etwa 200 Meter vom Holocaustdenkmal entfernt, an der Gertrud-Kolmar-Straße/Ecke In den Ministergärten, befindet sich die Schautafel »Mythos und Geschichtszeugnis ›Führerbunker‹«. Sie verweist auf den Bunker der Neuen Reichskanzlei, der ab Mitte Januar 1945 die Schaltzentrale des längst verlorenen Krieges war und in dem Adolf Hitler am 30. April 1945 Selbstmord beging. 1947 versuchten sowjetische Pioniere, den Bunker zu sprengen. 1959 unternahm die Regierung der DDR einen weiteren, erfolglosen Versuch. Das Gelände wurde eingeebnet und geriet – wegen seiner unmittelbaren Nähe zur Berliner Mauer – in Vergessenheit. Ende der 1980er-Jahre legten Ostberliner Behörden im Rahmen der Neubebauung der Wilhelmstraße (damals: Otto-Grotewohl-Straße) den Bunker frei und später über seinem früheren Standort einen Parkplatz an. 2006 errichtete der Verein »Berliner Unterwelten« eine nüchterne, ausführliche Informationstafel, »um einer Mythenbildung vorzubeugen«.

Denkmäler preußischer Militärs am früheren Wilhelmplatz

Der ehemalige Wilhelmplatz und die Wilhelmstraße entstanden ab 1721 während der Erweiterung der »Friedrichstadt«. Nach Ende des Siebenjährigen Krieges im Jahr 1763 wurden hier Statuen von vier gefallenen preußischen Generälen aufgestellt. 1794 und 1828 folgten zwei weitere Denkmäler bedeutender preußischer Militärs, die ursprünglich für andere Stadtplätze bestimmt gewesen waren: Leopold I., Fürst von Anhalt-Dessau (der »Alte Dessauer«), und Hans Joachim von Zieten. Zunächst von Johann Gottfried Schadow aus Marmor geschaffen, wurden sie 1859 durch einen Bronzeguss ersetzt. Zusammen prägten die sechs Standbilder den Platz bis in die 1930er-Jahre. Während die Umgebung als nationalsozialistische Machtzentrale in Schutt und Asche sank, wurden sie nach einem Luftangriff Anfang 1944 in einem Depot eingelagert. Auf Initiative der Berliner Schadow-Gesellschaft stehen Zieten und Anhalt-Dessau seit 2003 und 2005, die übrigen vier seit 2009 erneut in Nähe ihrer historischen Standorte.

Denkmal für die Ereignisse des 17. Juni 1953

Kaum ein anderes im Berliner Stadtzentrum erhaltenes Gebäude spiegelt die Geschichte des letzten Jahrhunderts so deutlich wider wie der heutige Sitz des Bundesfinanzministeriums. 1935/36 als Reichsluftfahrtministerium errichtet, war es Amtssitz Hermann Görings und eine der Machtzentralen der Nationalsozialisten. Der Bürobau überstand den Krieg beinahe unversehrt; 1945 zog die sowjetische Militäradministration ein. In seinem Festsaal wurde am 7. Oktober 1949 die DDR gegründet. Bis 1989 diente es als »Haus der Ministerien« verschiedenen Dienststellen der Regierung. Darum war es Ziel von etwa 10.000 Arbeitern, die am 17. Juni 1953 gegen die Zustände in der DDR demonstrierten. Die Demonstration war Teil des Volksaufstandes, der durch sowjetische Panzer niedergeschlagen wurde. 1991 bis 1995 hatte die »Treuhand« in dem Gebäude ihren Sitz. Am 16. Juni 2000, zehn Jahre nach der deutschen Wiedervereinigung, wurde hier ein Denkmal – eine Glasplatte mit Fotografien protestierender Arbeiter – eingeweiht.

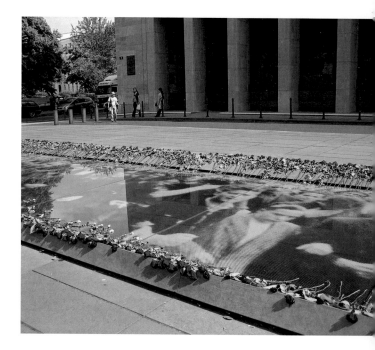

Topographie des Terrors und Geschichtsmeile »Wilhelmstraße«

An der Prinz-Albrecht- (heute: Niederkirchner-)/Ecke Wilhelmstraße lag mit den Hauptquartieren der Gestapo und der SS die nationalsozialistische Befehlszentrale für die Verfolgung politischer Gegner und den Massenmord an den europäischen Juden und anderen Bevölkerungsgruppen. Nach dem Krieg wurden die Ruinen abgetragen. Seit 1987 gab es eine Ausstellung auf freigelegten Gebäuderesten am historischen Ort. 2010 eröffnet die Stiftung Topographie des Terrors in einem neuen Gebäude eine Dauerausstellung.

Die Wilhelmstraße war bereits seit dem 19. Jahrhundert der Sitz preußischer Ministerien. Später wurde sie das Machtzentrum des Deutschen Reiches und der Nationalsozialisten. Einige Bauten, die nicht im Krieg zerstört wurden, nutzte die DDR-Regierung. Sie sind heute Sitz gesamtdeutscher Ministerien. Das Projekt »Geschichtsmeile Wilhelmstraße« der Stiftung Topographie des Terrors erklärt seit 1996 die Geschichte einzelner Gebäude mit Texten und Bildern.

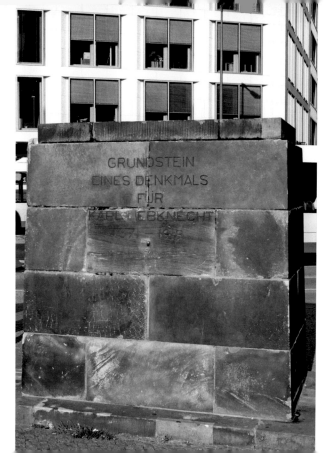

Sockel eines Denkmals für Karl Liebknecht

Am 1. Mai 1916 sprach der Reichstagsabgeordnete und Mitbegründer des »Spartakusbundes« Karl Liebknecht nahe dem Potsdamer Platz auf einer Antikriegsdemonstration. Liebknecht wurde auf der Demonstration verhaftet. Nach seiner Freilassung führte er seine politische Arbeit fort und beteiligte sich an der »Novemberrevolution«. Er rief er am 9. November 1918 vom Balkon des Berliner Schlosses die »Freie Sozialistische Republik« aus. Am 13. August 1951 wurde der Grundstein für das vermutlich erste Denkmal in Ostberlin nach dem Krieg gelegt. Da man sich jedoch nicht über die künstlerische Gestaltung des »Arbeiterführers« einigen konnte, lag der errichtete Denkmalsockel nach dem 13. August 1961 im »Niemandsland« der Berliner Mauer. 1995 wurde er im Rahmen von Baumaßnahmen abgeräumt und eingelagert. Auf Initiative des Vereins »Aktives Museum« stellte der Stadtbezirk Mitte den Denkmalsockel im November 2003 als »Dokument der Stadtgeschichte« ergänzt durch eine Informationstafel wieder auf.

Skulptur und Gedenkplatte »Aktion ›T4‹«

Zu den ersten Opfern der nationalsozialistischen Vernichtungspolitik gehörten behinderte Menschen. Mehr als 70.000 Patienten deutscher Heil- und Pflegeanstalten wurden 1940/41 als »lebensunwert« definiert und in eigens dafür eingerichteten Tötungsanstalten ermordet – beschönigend auch »Euthanasie« (griech. schöner Tod) genannt. Aufgrund öffentlicher Unruhe brach die SS das organisierte Töten ab, Anstaltsärzte mordeten aber in eigener Initiative weiter. In der Tiergartenstraße 4 befand sich die Zentrale für die Organisation, die 1940–1945 unter dem Decknamen »T4«-Aktion den Massenmord initiierte, koordinierte und durchführte. Seit 1987 erinnert an das Verbrechen eine Skulptur, die ursprünglich als Kunstwerk für eine Ausstellung im Martin-Gropius-Bau geschaffen worden war. 1989 folgte eine Gedenkplatte für die Opfer. 2008/09 stand dort das Denkmal der Grauen Busse des deutschen Künstlers Horst Hoheisel. Diskussionen über den weiteren Umgang mit dem historischen Gelände sind im Gange.

Gedenkstätte Deutscher Widerstand

Im Gebäude des ehemaligen Oberkommandos des Heeres, dem »Bendlerblock«, befand sich am 20. Juli 1944 die Zentrale der Verschwörer um den Hitler-Attentäter Oberst Claus Schenk Graf von Stauffenberg. Noch in der Nacht zum 21. Juli wurden maßgebliche Beteiligte, darunter Stauffenberg, im Hof des Gebäudes erschossen. 1953 enthüllte der Regierende Bürgermeister von Berlin, Ernst Reuter, dort ein Ehrenmal. Seit 1962 nennt eine Gedenktafel die Namen der ermordeten Offiziere; 1980 wurde der Ehrenhof umgestaltet. Seit 1968 informiert am historischen Ort eine Gedenk- und Bildungsstätte; eine umfassende Dauerausstellung zeigt seit 1989 verschiedene Formen des Widerstands gegen die nationalsozialistische Herrschaft in Europa. Seit 1993 befindet sich in dem Gebäudekomplex auch der Berliner Dienstsitz des Bundesministeriums der Verteidigung, auf dessen Gelände im Jahr 2009 ein Ehrenmal für getötete und gefallene Soldaten der Bundeswehr eröffnet wurde.

Die folgenden Publikationen sind im Ort der Information und im Buchhandel erhältlich.

Denkmal

Ute Heimrod, Günter Schlusche, Horst Seferens (Hrsg.): Der Denkmalstreit – das Denkmal? Die Debatte um das »Denkmal für die ermordeten Juden Europas«. Eine Dokumentation. Berlin 1999.

Jan-Holger Kirsch: Nationaler Mythos oder historische Trauer? Der Streit um ein zentrales »Holocaust-Mahnmal« für die Berliner Republik. Köln u.a. 2003.

Hans-Georg Stavginski: Das Holocaust-Denkmal. Der Streit um das »Denkmal für die ermordeten Juden Europas« in Berlin (1988–1999). Paderborn u. a. 2002.

Claus Leggewie, Erik Meyer: »Ein Ort, an den man gerne geht«. Das Holocaust-Mahnmal und die deutsche Geschichtspolitik nach 1989. München, Wien 2005.

Stiftung Denkmal für die ermordeten Juden Europas (Hrsg.): Materialien zum Denkmal für die ermordeten Juden Europas. Berlin 2005.

Stiftung Denkmal für die ermordeten Juden Europas (Hrsg.): Denkmal für die ermordeten Juden Europas – Fotografien von Klaus Frahm. Berlin 2005.

Standort

Dietmar Arnold: Neue Reichskanzlei und »Führerbunker«. Legenden und Wirklichkeit. Berlin 2005.

Laurenz Demps: Berlin-Wilhelmstraße. Eine Topographie preußisch-deutscher Macht. Berlin 2000.

Sibylle Quack: Cora Berliner, Gertrud Kolmar, Hannah Arendt – Straßen am Denkmal ehren ihr Andenken. Teetz 2005.

Stiftung Topographie des Terrors: Die Wilhelmstraße – Regierungsviertel im Wandel. Berlin 2007.

Arbeit der Stiftung

Stiftung Denkmal für die ermordeten Juden Europas, Günter Schlusche, in Zusammenarbeit mit der Akademie der Künste (Hrsg.): Architektur der Erinnerung – NS-Verbrechen in der europäischen Gedenkkultur. Berlin 2006.

Stiftung Denkmal für die ermordeten Juden Europas, Jürgen Lillteicher, in Zusammenarbeit mit der Stiftung »Erinnerung, Verantwortung und Zukunft« (Hrsg.): Profiteure des NS-Systems? Deutsche Unternehmen und das Dritte Reich. Berlin 2006.

Stiftung Denkmal für die ermordeten Juden Europas, Ulrich Baumann und Magnus Koch (Hrsg.): »Was damals Recht war ...« – Soldaten und Zivilisten vor Gerichten der Wehrmacht. Berlin 2008.

Andreas Nachama, Uwe Neumärker, Hermann Simon (Hrsg.): »Es brennt!« – Antijüdischer Terror im November 1938. Berlin 2008.

Stiftung Denkmal für die ermordeten Juden Europas, Daniel Baranowski (Hrsg.): »Ich bin die Stimme der sechs Millionen« – Das Videoarchiv im Ort der Information, Berlin 2009.

DKV-Edition
Denkmal für die ermordeten Juden Europas
Ort der Information

Herausgeberin:
Stiftung Denkmal für die ermordeten Juden Europas

V.i.S.d.P. / Redaktion:
Uwe Neumärker

Autoren:
Daniel Baranowski, Ulrich Baumann, Constanze Jaiser, Adam
Kerpel-Fronius, Barbara Köster, Uwe Neumärker, Uwe Seemann,
Grischa Zeller

Mit Unterstützung von Felizitas Borzym, Leonie Mechelhoff,
Anja Sauter

Lektorat:
Margret Woitynek und Edgar Endl

Gestaltung, Layout und Herstellung:
Edgar Endl

Die Stiftung Denkmal für die ermordeten Juden Europas ist eine
bundesunmittelbare Stiftung, die das Denkmal für die ermordeten
Juden Europas, das Denkmal für die im Nationalsozialismus verfolg-
ten Homosexuellen und das Denkmal für die im Nationalsozialismus
ermordeten Sinti und Roma betreut. Sie hat zudem den Auftrag,
dazu beizutragen, »die Erinnerung an alle Opfer des Nationalsozia-
lismus und ihre Würdigung in geeigneter Weise sicherzustellen« und
auf die »authentischen Stätten des Gedenkens« zu verweisen.

Nähere Informationen: www.stiftung-denkmal.de

Reproduktion:
Lanarepro, Lana (Südtirol)

Druck und Bindung:
F&W Mediencenter, Kienberg

Bibliografische Information der Deutschen Nationalbibliothek
Die Deutsche Nationalbibliothek verzeichnet diese Publikation
in der Deutschen Nationalbibliografie; detaillierte bibliografische
Daten sind im Internet über http://dnb.d-nb.de abrufbar

ISBN 978-3-422-02235-5
© 2010 Deutscher Kunstverlag GmbH Berlin München